中国音乐剧声乐教程（微课版）

Vocal Music Course of Chinese Musicals

编委会

顾　问／王章华　张　勇

主　任／黄新平

副主任／周文清　刘坚平　张建安　张　华　陈　俊　刘正伟

主　编／魏娉婷

副主编／严登凯　郭轶清　王　杨　贺琳琳　谭绪人

苏州大学出版社
Soochow University Press

图书在版编目（CIP）数据

中国音乐剧声乐教程：微课版 / 魏娉婷主编. -- 苏州：苏州大学出版社，2022.11
ISBN 978-7-5672-3942-5

Ⅰ.①中… Ⅱ.①魏… Ⅲ.①音乐剧—歌唱法—教材 Ⅳ.①J616.2

中国版本图书馆CIP数据核字（2022）第075350号

书　　名：	中国音乐剧声乐教程（微课版）
	ZHONGGUO YINYUEJU SHENGYUE JIAOCHENG（WEIKE BAN）
主　　编：	魏娉婷
责任编辑：	孙腊梅
装帧设计：	吴　钰
出 版 人：	盛惠良
出版发行：	苏州大学出版社（Soochow University Press）
社　　址：	苏州市十梓街1号　邮编：215006
网　　址：	www.sudapress.com
邮　　箱：	sdcbs@suda.edu.cn
印　　刷：	苏州市深广印刷有限公司
邮购热线：	0512-67480030　销售热线：0512-67481020
网店地址：	https://szdxcbs.tmall.com/（天猫旗舰店）
开　　本：	889 mm×1 194 mm　1/16　印张：10　字数：255千
版　　次：	2022年11月第1版
印　　次：	2022年11月第1次印刷
书　　号：	ISBN 978-7-5672-3942-5
定　　价：	58.00元

凡购本社图书发现印装错误，请与本社联系调换。
服务热线：0512-67481020

前 言

近年来,音乐剧这一西方舶来品逐渐成为中国当代老百姓广受关注的舞台艺术形式,国内也先后涌现出一批深受认可和喜爱的原创音乐剧作品,如《蝶》《白日梦》《虎门销烟》《三毛流浪记》《杜拉拉升职记》《咏蝶》等。虽然我国音乐剧的创演及教学水平近30年来有了较大的提高,但与西方还存在一定的差距。那么如何真正做到中西融合、洋为中用呢?笔者认为,当以本土文化为基石,以民族民间文化为根本,吸收借鉴中国戏曲、民歌、曲艺、器乐的精华,用本土化、民族化的元素创作出适合中国文化和市场需求的剧目,让音乐剧能够真正在中国落地生根。因此,对中国音乐剧的剧目进行整理、保护和传承,是中国音乐剧向前发展的必要环节,也是中国音乐剧人的一项重要任务。

我国关于音乐剧声乐演唱的专业教材一直处于稀缺状态,《中国音乐剧经典唱段选编(一)》是对中国音乐剧表演专业教学系统化发展的一种有意义的尝试。这次《中国音乐剧声乐教程(微课版)》的编写继续以传播、传承中国音乐剧为主要目标,以风格多样化的剧目展现为核心,以演唱难度适中为原则,并在理论分析、信息化教学、可视化教学上做了一些尝试。首先,该教材简洁明了地从五个方面对音乐剧进行了基本介绍,如音乐剧的发展历史,演唱方法、技巧与三要素及作品艺术呈现的注意事项等,为音乐剧学习者更好地演绎作品提供了理论支撑;其次,除了为每首乐曲配备原唱和伴奏之外,还采用数字多媒体微课方式,选取剧目中有代表性的唱段,由多位有多年课堂教学和舞台实践经验的老师从不同视角为读者进行讲解,以便读者能更直观和立体地学习,直接有效地进行舞台呈现。音乐剧声乐学习应兼具声乐学习的基础性和音乐剧学习的特殊性,只有从"规定风格""规定情境""规定人物"等方面入手,完整、准确地塑造人物,才能体现音乐剧的特殊性,这也是本教材相较于《中国音乐剧经典唱段选编(一)》的精进之处。

《中国音乐剧经典唱段选编(一)》自出版以来,得到了许多音乐剧学习者的喜爱,书中许多剧目的曲谱都是首次整理出版,成为音乐剧爱好者课堂学习和舞台实践的重要参考素材。中国的许多原创剧目既好听,又好看,但由于缺乏系列化和产业化的延展,大多数剧目都淡出了人们的视线。对于许多热爱中国音乐剧经典唱段的人而言,一份完整、规范的曲谱是非常重要的。我们编写团队非常期待有越来越多有志于发展中国音乐剧的专家能够一起来做这些有意义的整理、编辑工作,为更好地传播、传承中国音乐剧奉献我们的力量。

目 录

理 论 篇

一、音乐剧概述 …………………………………………………………………………（2）

二、音乐剧主要演唱方法 ………………………………………………………………（4）

三、音乐剧演唱技巧 ……………………………………………………………………（5）

四、音乐剧演唱的三要素 ………………………………………………………………（6）

五、音乐剧作品艺术呈现的注意事项 …………………………………………………（8）

实 践 篇

蝶（2007年）

夜　色　男声二重唱	………………………………	关山词　三宝曲　三宝配伴奏（13）
诗　句　男声独唱	…………………………………	关山词　三宝曲　三宝配伴奏（25）
欲望之酒　女声独唱	………………………………	关山词　三宝曲　三宝配伴奏（29）
蛋糕店　童声独唱	…………………………………	关山词　三宝曲　三宝配伴奏（33）
判　决　男声独唱	…………………………………	关山词　三宝曲　三宝配伴奏（37）
真　相　女声独唱	…………………………………	关山词　三宝曲　三宝配伴奏（40）

白 日 梦（2009年）

白杨的表白　女声独唱	……………………………	周申词　樊冲曲　侯田媛配伴奏（46）
你特别特别　男声独唱	……………………………	周申词　樊冲曲　吴少晖配伴奏（49）
白日梦（错觉）　男女声二重唱	……………………	周申词　樊冲曲　侯田媛配伴奏（56）
看着你冰冷的双眼　男声独唱	………………………	周申词　樊冲曲　侯田媛配伴奏（62）
突然想起他　女声独唱	……………………………	周申词　樊冲曲　吴少晖配伴奏（64）
闭上双眼　男声独唱	………………………………	周申词　樊冲曲　吴少晖配伴奏（68）

杜拉拉升职记（2011年）

这一刻 男女声二重唱 ················· 韩冰 词 何琪 曲 梁爽 配伴奏（72）
也曾有梦 男声独唱 ··················· 韩冰 词 何琪 曲 梁爽 配伴奏（75）
带刺的玫瑰 女声独唱 ················· 韩冰 词 何琪 曲 梁爽 配伴奏（78）

咏 蝶（2012年）

九 妹 男女声二重唱 ··················· 张名河 词 孟庆云 曲 梁爽 配伴奏（82）
让我陪你 男女声二重唱 ··············· 张名河 词 孟庆云 曲 梁爽 配伴奏（85）
你问我是谁 男声独唱 ················· 张名河 词 孟庆云 曲 梁爽 配伴奏（89）
我有先祖肝和胆 男声独唱 ············· 张名河 词 孟庆云 曲 梁爽 配伴奏（92）

三毛流浪记（2012年）

监 狱 男声独唱 ······················· 关山 词 三宝 曲 三宝 配伴奏（98）
念 头 男声独唱 ······················· 关山 词 三宝 曲 三宝 配伴奏（101）
妖精说 女声独唱 ····················· 关山 词 三宝 曲 三宝 配伴奏（106）
全世界 童声独唱 ····················· 关山 词 三宝 曲 三宝 配伴奏（110）

虎门销烟（2016年）

家 当 女声独唱 ······················· 关山 词 三宝 曲 三宝 配伴奏（116）
总会有个改变 男声独唱 ··············· 关山 词 三宝 曲 三宝 配伴奏（122）
春风里 男声独唱 ····················· 关山 词 三宝 曲 三宝 配伴奏（126）
春风十里 男女声二重唱 ··············· 关山 词 三宝 曲 三宝 配伴奏（133）
将死之人 男声独唱 ··················· 关山 词 三宝 曲 三宝 配伴奏（140）
海 水 男声独唱 ······················· 关山 词 三宝 曲 三宝 配伴奏（148）

理论篇

一、音乐剧概述

1. 音乐剧的发展

音乐剧是20世纪出现的一种新兴的现代综合舞台艺术，以戏剧为基础，以音乐为灵魂，以舞蹈为重要表现手段，是集戏剧、音乐、舞蹈三大元素为一体来讲述故事、刻画人物、传达思想情感的一种表演艺术。音乐剧中的插曲及旁白演唱是其特色之一。音乐剧采用高科技舞美技术，不断追求视觉效果和听觉效果的完美结合，所选取的题材往往具有广泛的大众审美基础，与时代背景、时尚审美紧密结合，以迎合观众。现代普遍公认的西方四大音乐剧分别是《猫》《悲惨世界》《歌剧魅影》《西贡小姐》。《猫》是一部童话式的作品，以猫拟人，形式新颖，夺人眼球，揭示了爱与宽容的永恒主题；《悲惨世界》的音乐风格大气悲壮，剧情严肃沉重，偶有几首轻松悠扬的乐曲，它是文学巨著被改编为音乐剧的典范；《歌剧魅影》是一部古典主义音乐剧作品，以美声唱法为主，是"歌剧－轻歌剧－音乐剧"进行过渡的典范；《西贡小姐》是一部女性题材的爱情悲剧，同时也表现出母爱的伟大。

音乐剧的前身主要有三种：一是轻歌剧，又称"小歌剧"，它与歌剧有着很深的渊源，多为浪漫、哀伤的爱情故事，或以神话故事、异国情调为背景，描写传奇式的人物，语言夸张，对白、歌曲、舞蹈场面一应俱全。二是音乐喜剧，始于20世纪初，美国人爱德华·哈里根和托尼·哈特是音乐喜剧的创始人。他们的创作关注现实生活中的各种问题，以幽默讽刺的形式来表现主题，轻松活泼，音乐常以旧曲填新词，《卫队之舞》和《热望》是他们的代表作。三是富丽秀，源自法国，是一种表演形式，即法式时事秀。以上三种不同的艺术形式相互影响、交织融合，不断创新，最终成为成熟的艺术娱乐产品——音乐剧。

1927年在百老汇首演的《演艺船》是美国音乐剧里程碑式的作品，评论界称《演艺船》这类戏剧为"新音乐喜剧"或"音乐戏"。它的成功拉开了主题严肃的"古典音乐剧"的发展帷幕，并掀起了20世纪30年代百老汇音乐剧创作的热潮。其中，1935年首次公演的《波吉与贝丝》因其音乐具有传统歌剧和音乐剧的双重特性，被誉为美国音乐史上第一部真正的歌剧，在音乐剧中也占据了光辉的一席。

20世纪40年代，美国音乐剧史上颇具创造力的合作——剧作家奥斯卡·汉默斯坦二世与作曲家理查德·罗杰斯的联手宣告了美国百老汇音乐剧黄金时期的到来。其代表作《俄克拉荷马》是继《演艺船》之后音乐剧创作的又一制高点。从《俄克拉荷马》开始，美国音乐剧真正实现了戏剧、音乐和舞蹈的结合。罗杰斯与汉默斯坦二世这对组合还创作了《南太平洋》《国王与我》《音乐之声》等优秀的音乐剧。黄金时期的音乐剧把关注的价值体系从纽约市区转移到了乡村，聚焦于普通民众的工作、生活和斗争。这一时期的音乐剧的歌唱主要是对古典音乐歌唱技巧的掌握。

20世纪50年代至60年代，美国剧作家阿兰·杰·勒纳与作曲家弗雷德里克·洛韦根据萧伯纳的《卖花女》改编而成的音乐剧《窈窕淑女》大获成功，获奖无数，其票房超过《俄克拉荷马》。

20世纪五六十年代，摇滚乐开始主宰流行音乐，它受到非洲裔美国人蓝调音乐的影响，并融合了乡村摇摆音乐、福音音乐和其他音乐形式的元素。这时的音乐剧也融入了摇滚音乐元素，如通常被认为是第一部摇滚音乐剧的《长发》，以及《福音》《吉屋出租》《丕平正传》等。

在音乐剧的另一个发源地——英国伦敦西区，音乐剧发展迅速，这主要归功于安德鲁·劳埃德·韦伯。1971年首演的由韦伯创作的摇滚音乐剧《耶稣巨星诞生记》获得成功，他用摇滚风格来表现西方人熟悉的圣经人物，着力表现耶稣人性的一面，这是一次大胆且成功的尝试。1976年，以阿根廷第一夫人艾薇塔·贝隆从出身寒门到跃上权力高峰的传奇故事为蓝本，韦伯创作了音乐剧《贝隆夫人》。音乐剧《贝隆夫人》的成功标志着高投入、大制作，注重商业宣传和走国际化路线的英国音乐剧时期的到来。

2. 音乐剧的主要特点

音乐剧是一种独具魅力的戏剧演出形式，它以具有吸引力的情节为支撑，以演员的戏剧性表演为基础，充分使用多种艺术手段，使音乐、舞蹈、戏剧充分发挥张力并有机地融合在一起。音乐剧主要具有六个特点：（1）综合性。音乐、舞蹈、戏剧表演等各种艺术形式有机结合。（2）戏剧性。剧情矛盾冲突尖锐复杂、高潮迭起、悬念不断，节奏紧凑，且紧紧围绕戏剧情节的发展来强化主题，增强戏剧张力。（3）多元性。音乐、舞蹈、题材不拘一格，不受任何程式化模式的束缚。音乐上有偏向传统歌剧的，也有爵士、摇滚、乡村音乐、迪斯科、灵魂乐的。题材上从古代到现代，从科幻到神话，无所不有。舞蹈上有美国式的踢踏舞，有芭蕾舞、非洲和拉丁美洲民间舞、爵士舞、欧美代表性民间舞，还有体操式的舞蹈动作和其他现代流行舞蹈。（4）现代性。音乐剧采用多种现代唱法和舞蹈语汇，以及现代先进的舞美技术，没有固化模式，大胆创新，符合当代观众需求。（5）国际性。随着时代的发展和全球文化的大融合，音乐剧创作上大胆创新，兼容并蓄，引入了许多异国异域元素，比以往更具国际性。（6）市场性。音乐剧具有高度的商业操作性，只有作品经受住市场考验，才能真正地在民间流传，市场是检验剧目优劣的试金石。

3. 音乐剧的中国化

近年来，音乐剧逐渐成为中国当下老百姓广受关注的艺术形式，具有一定时尚性，符合当代中国观众特别是青年观众的审美心理需求。让音乐剧在中国形成独特的风格，创作出根植于民族文化土壤的剧目并塑造出一批鲜活的人物形象，是当下中国音乐剧人的梦想与追求。中国音乐剧艺术的创作与发展，是中国音乐剧人迫切需要研究的课题。在中国，音乐剧虽是舶来品，但由于它有丰富多彩的舞台魅力，吸引了大量的中国观众。湖南卫视制作的原创新形态声乐演唱节目《声入人心》以及东方卫视推出的音乐剧文化推广类节目《爱乐之都》，在呈现音乐剧演员们对音乐剧事业的尊重和热爱的同时，也推出了众多高品质舞台作品，推动了原创中国音乐剧的繁荣发展。

如何使音乐剧演唱中国化，符合中国人的审美，独具中国特色呢？中国是文明古国，有着悠久的历史和深厚的文化底蕴，我们要加强对传统音乐文化的学习，多了解和掌握不同地区的戏曲艺术及民间歌曲，从民间寻根，从传统音乐艺术中寻宝，掌握其演唱的独特韵味和特点，加以扬弃和创新，尽可能发挥演唱者个人的自然音色，特别是对于来自少数民族和不同地域的音乐剧学习者，一定要强调保留其个性，使音乐剧的演唱百花齐放；当然音乐剧演唱也要借鉴和保留西方美声发声体系的精髓，最终去掉程式化、形式化，使其为我所用，体现中国独特的民族气派和风格。

中国音乐剧演唱的发展离不开优秀的中国特色原创音乐剧，我们在坚持现代音乐剧表现内容的同时，也要加强与中国戏曲、民族民间音乐元素进行融合与创新，并以此创作出具有国际水准的中国音乐剧剧目，使中国作品、中国唱法与国际接轨。

二、音乐剧主要演唱方法

音乐剧的演唱以发展戏剧的故事情节为目的，将声音作为工具来表达情感、塑造人物和推动情节发展。音乐剧唱法包罗万象，为戏而生，为剧而唱，具有多元性。在不同的音乐剧中，由于风格各异，选择的唱法也不尽相同。

1. 美声唱法

长期以来，音乐剧的形成和发展受到歌剧的广泛影响，因此它的结构形态、表现手法和艺术形式等方面都具有浓厚的歌剧艺术色彩，如借鉴歌剧的演唱形式、发声方法、声音的连贯优美等。无论是何种音乐剧演唱方法，其对演唱者应具有科学系统的演唱技术和训练有素的表演能力的要求都是相同的。但是对美声唱法的运用，究其根源是受源远流长的欧洲传统歌剧的影响。音乐剧作为一种与歌剧不同的艺术形式，必然要求采用能够表现它自己风格的演唱形式，因此，对于美声唱法，我们应该采取继承与发展的态度来加以吸收运用。

美声唱法在音乐剧演唱中不断演变，与新兴的各种流行唱法融合，以适应不同音乐剧风格的要求。音乐剧中的美声唱法也被称为"轻古典唱法"，《歌剧魅影》中的女主角克里斯汀的所有唱腔几乎都沿用了美声唱法；还有《约瑟夫的神奇彩衣》中的代表曲目《无路可走》《行动吧，约瑟夫》《梦想成真》等，都是美声与流行唱法完美融合的代表。

2. 流行唱法

流行唱法是最易被观众接受的一种唱法，它的发声多用真声和咽音力量，吐字亲切自然，接近生活，非常具有吸引力。流行唱法风格多样，没有固定模式，气息流畅，音色变化引人入胜；它既不像西洋传统唱法那样要求在有共鸣、高位置的基础上去咬字吐字，也不像中国民族唱法那样强调字正腔圆，它强调的是用最真实的声音，感情自然流露地歌唱，给人一种轻松的感受；它能突破语言的隔阂，给人带来审美情趣和享受。流行音乐演唱起源于欧洲，后在美国发展壮大，包含爵士、布鲁斯、摇滚、说唱、民谣、灵歌、舞曲等风格。在音乐剧演唱中，值得一提的是对爵士风格和摇滚风格的运用。

爵士风格的演唱可以说是一种"衬词唱法"，是在即兴的规则下形成的风格独特的唱法，演唱者随着自身的喜好及歌曲自身风格、歌词内容、和声走向在一定框架内任意发挥。它在声音运用上比较自然、自由，不拘一格，还可以模拟各种乐器的音效，对鼻音效果和咽壁力量的运用很多，声音浓郁醇厚，高音富于张力，让人听起来回味无穷。而歌唱时复杂的节奏、半音化和多变的旋律及音色的多样性让爵士风格演唱有着无穷的变化。

爵士风格复杂的节奏是演唱者必须掌握的技术难点之一，如切分节奏、大三连音，尤其是跨小节的连续切分，都使旋律产生一种飘忽不定的游动感，正是这种游动感，给爵士风格演唱增加了独特性。而这种大量反拍的节奏，也是爵士风格歌曲的重要特色之一。除此之外，爵士乐的旋律还常用布鲁斯音阶，并在此基础上增加#4和一些其他变化音，让旋律变得丰富多彩，极具表现力。如作品《波吉与贝丝》，它把爵士乐与灵魂乐，以及关于黑人生活的故事搬上舞台，并采用一种爵士加美声的唱法，让人难忘；还有《芝加哥》中的《爵士风华》，动感十足，节奏欢快，也具有浓郁的爵士风格。

摇滚风格的演唱特征，则在于它的攻击性和撕裂感，伴随着似破非破的摩擦音色，演唱简单、

直白、有力，加上强烈的节奏，让人激情释放、畅快淋漓，激奋人心，因其与青少年精力充沛、活力无限、好动的特性相吻合，深受年轻人喜爱。摇滚唱法包括水喉、深喉、尖喉、压喉、哥特、氛围唱法等，由于嗓音的嘶哑程度不同，每个人唱出来的感觉也不同。如《耶稣巨星诞生记》中的《我不知如何爱他》；《歌剧魅影》中的男主角"魅影"的扮演者迈克尔·克劳福德，他的中低声区运用自然本嗓，高音区采用呐喊嘶哑唱法，具有强烈的摇滚风格；还有《吉屋出租》中咪咪和罗杰的许多唱段；等等。

当然还有一些特殊人物角色的发声方法也被纳入流行唱法的范畴，如丑角和搞笑的卡通人物的发声方法，多用于体现剧情走向和调节剧情气氛，如《冰雪奇缘》中的雪宝等。

3. 地域特色唱法

民族民间音乐是各族人民在数千年的音乐实践中积累下来的瑰宝，是人类音乐文化的遗产，也是各民族保持音乐具有民族个性、体现地域风格的源泉。民族民间音乐的演唱方法与风格多种多样，音乐剧形式遇到民族民间音乐，就有了繁盛的根基，并能迸发出丰富的地域色彩，展现出民族民间音乐的新面貌和更贴近大众的传承方式，音乐剧也成为传承与保护民族民间音乐的一个重要载体。因此，我们要合理借鉴民族民间音乐元素，这是音乐剧绽放醒目光彩并且拓展演唱风格的有益尝试。

三、音乐剧演唱技巧

不管是哪种唱法，好的声音是基础，因此音乐剧声乐学习具备一般声乐学习的基本要求：正确的呼吸、高且靠前的位置、良好的共鸣和清晰的语言。

1. 正确的呼吸

气息是歌唱的基础，有气才有声。我们一般采用胸腹式联合呼吸法，口鼻同时打开，吸气时感受喉窝最深处发凉的地方，将气吸到肺的底部，吸入气息时两肋张开，横膈膜扩张下降，要感觉腰腹部向前及左右两侧膨胀，气入丹田。演唱时尽量保持这种吸气打开的状态，且不要僵住，小腹微收，呼气要均匀、通畅、灵活。

2. 高且靠前的位置

声音位置只存在于声乐术语里，可以理解为声音的聚焦点。有人说哼鸣即歌唱的位置，其实就是要求发声位置既要靠上又要靠前且集中，在眉心处振动，因此也有"面罩唱法"一说。声音技巧训练强调声音位置保持不变，并用均匀的呼吸来保持音质的一致，使音与音的连接平滑匀净，声音力度变化控制自如，等等。值得注意的是，声乐界关于声音位置应该靠后还是靠前的说法一直争论不一，笔者认为声音靠后是小舌头后面腔体要兴奋打开，但最终目的是往前唱，在鼻咽腔顶部，通过气息将声音传送出去，当然通过靠后来塑造形象的一些特殊唱腔除外。

3. 共鸣腔的使用

共鸣腔是指起共鸣器作用的声腔，演唱时声腔产生共鸣使得声音变得好听、音量变大。歌唱的共鸣腔一般分为头腔、鼻咽腔、口腔、喉腔、胸腔，发音时，腔体内的空气与喉中声带发生共鸣。进行声音训练时，我们要尽可能打开各个共鸣腔体之间的连接，根据声区的不同，合理调整共鸣腔体的大小，使得声音相对统一、上下贯通、轻松柔和、明亮圆润，富有穿透力。演唱不同风格

的作品，是在整体共鸣腔打开的前提下，着重强调某个共鸣腔的过程，最终达到塑造不同音色的效果。

4. 歌唱的语言

语言是人们表达思想感情和进行社会交流的工具与手段。声乐是语言与音乐相结合的艺术形式，是文学语言与音乐语言相结合的独特产物。语言是歌唱的基础，歌唱要有良好的语言发音习惯。汉字中的声母即"字头"的运用是歌唱表达情感的重要手段，字头发音称为"咬字"，声母的发声形成发音部位的阻碍，一般由辅音构成，一个字音开头的辅音就是声母。声母在发声过程中要做到快速、准确、清晰，注意气息的合理运用。声母在音符中所占时值越短，气息越充分，发音就越有弹性，即我们常说的咬字字头要有弹性和力度，而力度的强弱选择要根据歌曲情感内容而定。

在声母之后的字音部分，称作韵母。汉语拼音的韵母有39个，按结构特点分为单元音韵母、复元音韵母和鼻韵母，韵母又分为韵头、韵腹、韵尾，在歌唱中应做到韵母唱响唱远，字音之间韵母无痕连接。汉语较于意大利语更为复杂，意大利语只有5个元音，单韵母即元音。韵母的发声要求清晰准确，且口形要保持好，元音转换过渡要自然、圆润、流畅。语言除了字音的声母、韵母外，还有声调（字调），构成字音三要素。声调是指字音的高低升降，声调的音高主要决定于基音的频率。汉语普通话中有四个调类：阴平、阳平、上声、去声。字组成词，一个词或句法上关联的一组词又构成了语句，表达陈述、疑问、命令、感叹等语气，包含主语、谓语、宾语、定语、状语、补语等成分，在此不详细论述。

为了更好地诠释音乐，表达情绪，除了一些基础的声音技巧训练外，还要掌握演唱上的一些小技巧，如呐喊、抽泣、气声、颤音等。呐喊，需要呼吸力度较强较深，声音极具爆发性，在摇滚风格性强的音乐剧里运用得较多。抽泣，这种特殊情绪的演唱呼吸力度较弱较浅，演唱出来的声音急而短促，大多用在音乐剧中表示悲伤哀愁的唱段。气声，在吐气方面的运用与传统的美声唱法不一样，传统美声唱法里的吐气讲究阻气，要控制吐气的量，以免漏气。而气声则需要略微漏气，气多于声，造成音色略暗、朦胧的效果，常用在表达角色内心活动和感叹的唱段中。颤音，根据音乐力度不同，通过声音抖动来更好地表达情绪，抖动的频率和快慢可体现人物的不同个性，塑造不同角色。

四、音乐剧演唱的三要素

音乐剧与大多数戏剧形式一样，其最终目的是讲故事，它通常主题突出，富含戏剧冲突、引人入胜的故事情节及性格迥异的角色。音乐剧一般要先有剧本，再有音乐，当演唱者扮演某个角色演唱唱段时首先要对该剧有总体的熟悉和了解。剧中的每个人物都在用自己的演唱讲述自己的故事，演唱者要思考自身角色与整个故事及其他角色之间的关系，分析剧本及音乐，对剧情和人物角色所表达的思想感情做充分了解。演唱者通过这些了解与掌握，最终从自身角度内化作者的创作意图后再去表达，做出合理且周详的考虑后，选择与角色相适应的演唱方式来塑造人物、表达情感，找出适合演唱者自己的个性化且具感染力的表演方式。

创作者是剧目思想和主题的主要缔造者，演唱者的主要目标是了解和掌握创作者想要表达的思想，然后确定应该唱什么，演什么，跳什么。所有戏剧在本质上都是虚构的，因为表演的本质

就是扮演其他人，但不是要去表演人物情绪，而是要表演人物意图。另外，对于许多场景和唱段来说，演员也需要对角色生活中的过往进行创造性想象，利用创作者提供的规定情境作为推论的前提，然后去丰富和完善，以此来更生动、更充实地展现人物。演唱者不仅要为角色创造丰富的过往生活，还要为角色的未来设定重要的期望。艺术的创造性源于无意识，而表演技艺是有意识的产物，我们需要巧妙地利用有意识的目的，抓住无意识的创造性，并在两者之间转换，力求顺畅地将其内化。

1. 规定情境

规定情境包含故事发生的历史社会背景、社会环境、历史人物关系、地理区域背景、生活环境、物理环境等。具体剧本里的真实发生指：故事是什么？发生在什么地方？什么时候？所处情境的年份、季节、日期、天气是怎样？艺术家通过角色表达真实想法，只有塑造一个可信的角色，才能表达出创作者丰富的真实内在想法。角色的可信性与内在感觉相辅相成，且必须与规定情境下的事件相关联。

2. 规定人物

首先，我们要自我提问：塑造的人物是谁？（年龄、居住地、身高体形、教育背景、收入、性情、优缺点、个人禁忌、使用语言、社会阶层及群体、信仰、世界观、职业等）人物之间的关系是怎样的？（人物与周围所有人和事存在的某种联系，从核心人物到最小的道具，这些关系越明确，表演越有力、越真实）其次，知道规定人物是谁后，要清楚规定情境中人物要做什么、为什么这样做？还要去了解人物在剧中的经历和所受的启发。另外，演员在塑造人物角色时可以借鉴创作者使用的可识别的角色，塑造特定角色的模型——原型，这样可以快速识别角色并获得大量的相关信息。我们还要了解观众对原型角色的行为期望，但切勿照搬原型，以免形成刻板形象或变成陈词滥调，演员视角和观众视角须均衡共存。最后，落实到表演中深信自己是剧中人，创建角色在剧目中的心路历程，将其转化为具体的角色行为，并有效编排舞台表演。

歌唱部分在剧情中的定位，是以声音塑造人物形象，充分发挥用演唱叙述音乐剧情节的功能作用。音乐的进行是故事情节发展的标志，往往剧中人物有重要经历时，唱段就会出现。人物塑造的目的是推动整个音乐剧的发展，在整个故事里，每个剧情下的小目标都是实现最高目标的一小步，目标促进剧情不断发展。

3. 规定风格

音乐剧的风格，一直没有一个官方的划分。从区域来讲，业界认为西方音乐剧有两种风格：一种是欧洲风格，舞台布景偏写实，歌剧气质比较浓厚，舞蹈元素相对较少，一般选用名著等有厚重感的题材，如音乐剧《巴黎圣母院》等。另一种是美国风格，也称作百老汇风格，这种音乐剧的舞台布景比较绚丽，音乐节奏感比较强，舞蹈风格多元，现代舞蹈成分较多，如音乐剧《狮子王》《战马》等。20世纪20年代以前，英国和美国的音乐剧在各自不同的文化背景下发展，英国利用欧洲几百年的歌剧艺术积淀，形成了自己高雅又贴合大众的古典音乐剧风格；而美国则利用自己丰富多样的民间艺术形式，如灵歌、布鲁斯、爵士乐等，融会贯通，形成了今天我们所看到的流行音乐剧风格。在一百多年的音乐剧发展历程中，英国和美国这两大音乐剧中心，在相互较量与交融中，逐渐形成了分别以美声唱法和流行唱法为主的模式特点。当然，由于音乐剧具有

综合性极强的特性，演唱方法也不可能是完全单一的。

音乐剧的音乐形式有歌剧、轻歌剧、游唱剧等，风格有雷格泰姆音乐、早期爵士乐、民谣、摇滚乐、流行音乐、节奏蓝调、福音音乐、乡村音乐、灵魂乐、迪斯科等。我们熟悉的音乐剧《妈妈咪呀》是点唱机音乐剧风格的代表作，它是由 ABBA 乐队的数首歌曲组成的音乐剧。

有些歌曲中有许多表明特定情境的音乐特质，作曲家选择这些歌曲，使观众能够想起相应的故事背景和人物所处的规定情境；有时作曲家还借助特定区域或民族的音乐形式对应某种情形、人物关系，使观众识别出故事发生于哪个国家或地区。

风格也可以是一种表演方式，演员可以确定自己的表演语言、音调、颤音和短语的风格标签，以及姿势和形体、移动形式、服装及手势语汇等风格标签，最终将风格和态度转化为具体的行为动作，形成个人独特的风格。

五、音乐剧作品艺术呈现的注意事项

1. 严格尊重曲谱

尊重曲谱往往是许多演唱者最易忽视的问题，严格学习曲谱是音乐剧演唱的重要功课之一。在许多大师课上，"尊重曲谱，严格按照谱例"这样的话屡见不鲜。许多大歌唱家反复强调尊重曲谱的重要性，足以证明它被歌唱学习者忽视的程度。到现在仍有许多声乐学习者依赖于"听会"，这一行为必然会降低曲谱的正确率，说到底，就是源于他们没有建立一种重视曲谱的学习意识和态度。音乐剧的乐谱上的歌名、旋律音调、伴奏、节奏节拍、速度力度、曲式等标注，都是用于理解作曲家意图的有效线索。

音乐剧中的演唱是用音乐化的声音去表达角色的想法、感受和需要，我们只有尊重创作者创作的意图、意义和情感表达，才不会偏离确定好的主题，从而更好地表演。

2. 重视歌名的意义

作为音乐剧唱段的标题——歌名，其本身已经具有主题戏剧功能，它表明了这场戏的意图、目的及性质，推动情节的发展及角色的塑造。主题是在音乐剧歌曲创作中构成核心材料的音乐短句或乐段，有时会被重复使用，采用各种变化重复、模进和转调，起到巩固、强化主题的作用，如音乐剧《蝶》的主题曲《我相信，于是我坚持》。

3. 分析歌曲曲式

歌曲曲式通俗些讲就是歌曲结构，了解它是为了准确把握歌唱段落间的叙述方式，它为音乐起伏转折的运动和发展带来了合理的推动力。音乐转调、节奏变化、伴奏变化都是段落进行发展的信号。音乐剧唱段的曲式结构一般有 AABB、ABAB、ABAC 等，一般主歌 A 完成主歌旋律的陈述，副歌 B 完成副歌旋律的陈述。

4. 重视节拍、节奏及速度

《中国大百科全书·音乐 舞蹈》卷中说道："乐曲中表示固定单位时值和强弱规律的组织形式。亦称拍子。"[①] 节拍的变化，是音乐形式根本性质发生改变的一个重要因素。不同的节拍有着不

① 中国大百科全书总编辑委员会《音乐 舞蹈》编辑委员会，中国大百科全书出版社编辑部. 中国大百科全书·音乐 舞蹈[M]. 北京：中国大百科全书出版社，1989：313.

同的强弱规律，正是这种强弱循环规律，造就了歌曲最基本的韵律。强拍是突出歌唱语言逻辑的重要手段，也是解决歌曲平淡直白问题的首要方法，可要求声乐学习者按照节拍重音，给予适当强调和突出，特别是对于初级歌唱者，若做到遵循节拍之强弱规律，便大致可呈现出歌曲的基本语感。

音乐节奏是歌曲的明显特征之一。《中国大百科全书·音乐 舞蹈》卷中说道："乐音时值的有组织的顺序，是时值各要素——节拍、重音、休止等相互关系的结合。强弱、快慢、松紧是节奏的决定因素。其作用是把乐音组织成一个统一的整体，以体现某种乐思。"①《中国乐理基础教程》中认为："时值长短相同或不同的声音（包括音乐进行中的休止），按一定的规律组织起来叫节奏，节奏是音乐最重要的构成因素。"② 节奏的混淆，会对歌曲旋律进行造成影响，甚至破坏歌词朗读的逻辑，干扰歌唱语言表达和情感信息的传送。节奏型，是指歌曲中一再重复的具有特性的节奏，作曲家针对作品的音乐风格或特定的人物形态、情感内容设计了相应的节奏型。节奏型也有其强弱循环规律，作曲家通常巧妙地将语言的轻重缓急与节奏型的强弱律动相结合。节奏型的反复运用，在巩固音乐风格的同时，也让歌曲的情感特征体现得更加淋漓尽致。

歌曲的速度是表现人们内心情感的一种艺术方式，速度对于人物形象的塑造和情感内容的表达具有更为直接的意义。速度，简言之就是快、中、慢，所有乐段都会按照一定的速度来演唱，速度让我们了解更多人物感受方面的信息，如高兴、欢快、激动、沮丧等，同一旋律乐段的不同速度会让人感受到不同的情感信息。一首歌曲速度的最终确认，除了参照前面论述的作曲家所做的速度标识，以及前辈同行传唱的常用速度外，还取决于在人物情感经历变化时自我表达速度的相应变化，以及自身歌唱能力的强弱。

5. 伴奏和声织体相互映衬

《中国大百科全书·音乐 舞蹈》卷中说到，织体是"音乐作品中声部的组合方式。音乐织体分为单声部和多声部两类……在多声部音乐的织体中，根据其组合方式的不同，又可分为复调音乐与主调音乐……"③ 伴奏织体不仅仅是歌者调节呼吸和律动方式的基本参照，更是歌曲内容发展、音乐形象变化及情感变化的基本依据。歌者在演唱前应当细致分析歌曲中不同伴奏织体所体现的音乐特征，并通过与伴奏合作，进行反复倾听、感受和练习，及时调整呼吸和律动方式。通常音乐剧的伴奏为钢琴、现场乐队或提前做好的 MIDI 伴奏音乐，通过声乐与伴奏这两种艺术形式的相互映衬和融合，呈现出更为丰富生动的音乐形象。

6. 逻辑重音及核心词的把控

声乐是语言与音乐相结合的一种特殊艺术形式，也是歌唱与语言相统一的艺术创作手法。文字和语言的存在，使得声乐的表达更为具体化、清晰化，信息的传达更具指向性。歌词对音乐作品的创作和表现起着十分重要的作用。歌词为表达情绪而唱，每句歌词都是有逻辑的，有自己的观点和思想。歌词学习，旨在学习有关正音、声调、音律等内容，并结合对歌词语意、语调的具

① 中国大百科全书总编辑委员会《音乐 舞蹈》编辑委员会，中国大百科全书出版社编辑部. 中国大百科全书·音乐 舞蹈 [M]. 北京：中国大百科全书出版社，1989：314.
② 杜亚雄. 中国乐理基础教程 [M]. 上海：上海音乐出版社，2013：17.
③ 中国大百科全书总编辑委员会《音乐 舞蹈》编辑委员会，中国大百科全书出版社编辑部. 中国大百科全书·音乐 舞蹈 [M]. 北京：中国大百科全书出版社，1989：855.

体分析，较好地解决文字与音乐的自身规律之间存在的矛盾。歌词内容是歌曲情感的重要来源和依据，对歌词的细致分析是歌者获知情感信息的重要前提。

余笃刚在《声乐语言艺术》中认为，"为了突出和着重表达某些内容，有意将某些词或短语读得重些，其他则读得轻些。这种由语言的目的而形成的轻重音，称为逻辑轻重音"[①]。在演唱中，歌者需要认真分析歌词所要表达的语言目的，继而设计安排好语句中逻辑轻重音的关系，让语意和情感的表达更为准确而生动，而歌词原本的结构轻重音退居次要的地位。龚荆忆在《中国声乐作品分析》中认为："句子是由词或词组构成的，具有一定语调并表达一个完整意思的语言运用单位。然而，歌唱声乐技术中逐字训练的精准模式，若不加以合理运用，就容易将意思表达完整的语言单位从句子分裂成字，造成歌唱情感表达的断裂和偏差。"[②]最有效解决的办法就是"朗读"，通过反复朗读，体会语句本身的内在韵律，感受词句之间的微妙变化，捕捉到语气、语调等的情感呈现，找到其逻辑重音。在演唱时，我们根据语言逻辑在乐句中设计合理的气口，强调逻辑重音，调整语气的强弱比例以准确表达情感。

歌词中，每一句话都有一个中心意思。核心词对中心意思的表达至关重要。熟知和掌握核心词，可以有效地用情感把句中文字紧密串联在一起。通过对核心词的把握，歌者能准确划分语句的结构、判断语句的类型，也能准确把握语句所要表达的情绪，并以此确定情绪的增强或减弱，来体现歌唱表达之强弱变化的实质。对核心词的感受和保持，可以让歌者在吸气阶段，快速准确地进入联想的场景之中，从而更准确和有效地表达情感。核心词有可能是动词、名字或形容词，须根据每句话的中心思想来确定，在不同情形下，同一句话的核心词不尽相同。动词体现在语句结构中通常是谓语。名词体现在语句结构中通常是主语或宾语。形容词体现在语句结构中通常是定语或表语。

① 余笃刚.声乐语言艺术[M].长沙：湖南文艺出版社，2000：249.
② 龚荆忆.中国声乐作品分析[M].北京：高等教育出版社，2020：273.

实践篇

蝶

（2007年）

教学视频　原唱音乐　伴奏音乐

剧目简介

音乐剧《蝶》依据我国民间梁山伯与祝英台的传说故事创编而成，讲述了他们追求真爱的生死传奇。曲折生动的情节、优美流畅的音乐、亦诗亦幻的舞台呈现、出人意料的高潮结尾，使梁山伯、祝英台这对经典人物，在全新的音乐剧讲述方式里，与古老的"化蝶"故事一起获得了新生。

故事梗概：一群非蝶非人的蝶人，生活在黑暗的废墟——"世界的尽头"中。他们因为受到了诅咒而以蝶人的身份存活，他们羡慕人类世界的高贵与浮华，不惜一切代价想要化身为人。为了解除诅咒，蝶人首领老爹决定将蝶人中最漂亮的姑娘——祝英台嫁给人类，祈求蝶人们能脱胎换骨成为真正的人。在婚礼举行的前一夜，蝶人中一个桀骜不驯的流浪诗人——梁山伯闯入了现场，打破了筹备婚礼的热闹局面，声称要带走新娘。不速之客的闯入，引起了蝶人们的不安和骚动。梁山伯送给祝英台一首诗，作为新婚的贺礼，动人的诗句沟通了两人的心灵，爱意在两人的心底喷涌。此时，祝英台的好朋友，蝶人中的一位多情的少女浪花，也恋上了梁山伯。作为蝶人首领的老爹眼看婚礼举办不成，为了阻止梁山伯带走祝英台，心生一计，准备了一杯毒酒，并假借浪花之手去毒害梁山伯。浪花因为误喝毒酒化为蝴蝶，老爹恼羞成怒，指控梁山伯是杀人凶手。蝶人们不愿意放弃自己成为人类的机会，对梁山伯很是痛恨，只有浪花的幻影在为梁山伯辩护。老爹命令点燃捆绑梁山伯的火刑架，浪花为了自己所爱之人梁山伯及好友祝英台能够拥有永恒的爱情，再次牺牲自己蝴蝶的生命，在烈焰中引燃双翅，化为一片灰烬。梁山伯与祝英台追求真爱，既无所谓做人也无所谓做蝶，他们突出烈火重围，涅槃重生，相拥相伴，翩跹起舞，歌唱爱情。

《蝶》的诞生创造了中国音乐剧史无前例的辉煌成绩和影响，创作团队经过长期的创作和反复的修改，最终成就了这部具有中国传统文化特色的原创音乐剧。整部剧都带有中国古典的抒情浪漫气质，三宝老师的作曲恰到好处地为这种大胆新奇增添了奇异的光环，旋律动人心弦，音乐形象生动鲜明；大量主导动机的运用使剧中人物个性鲜明，剧情发展曲折，戏剧冲突富有寓意。编剧关山创造的情节和人物丰满大胆、出人意料，诗意化的歌词诠释了人物性格及情感的变化。剧中的舞蹈也被赋予了许多戏剧化因素，特点分明，根据角色和剧情变化，风格各异。舞台布景美轮美奂，将现代舞美设计与中西方元素巧妙结合。这部讲述中国故事的音乐剧作品被深深烙上了中华民族的印记，最终成功呈献给观众一部全新的"梁祝"。

夜 色

男声二重唱

关 山 词
三 宝 曲
三 宝 配伴奏

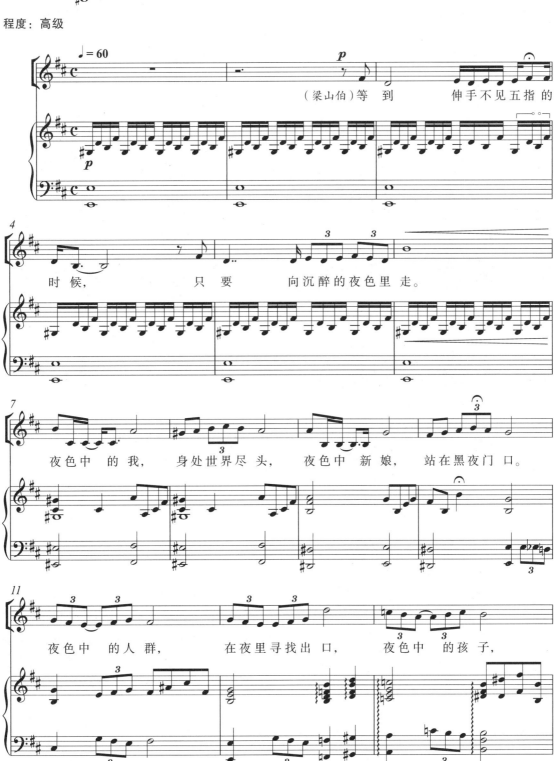

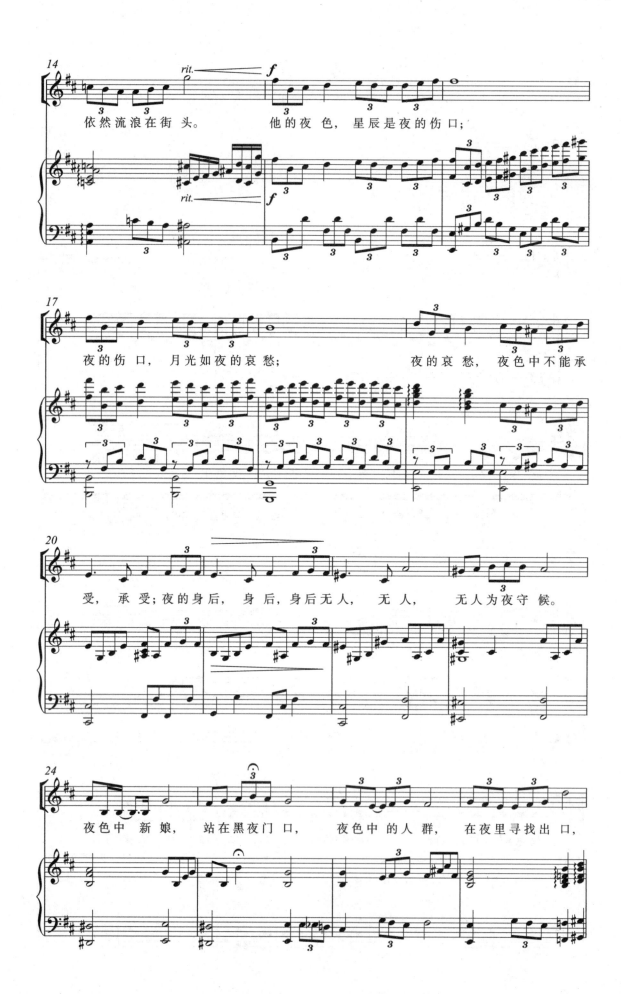

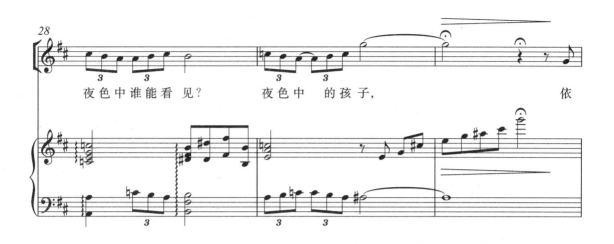
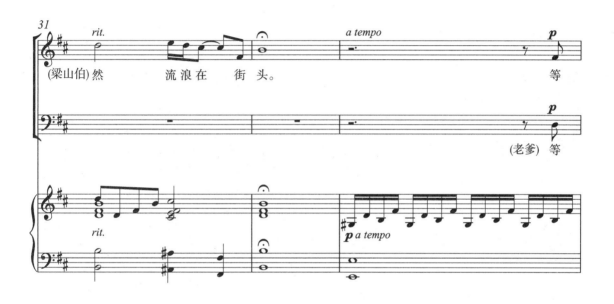

情境分析 这是剧中梁山伯和老爹的一首二重唱唱段。梁山伯知道明天这里将举行一场盛大的婚礼，在好奇心的驱使下，他闯入了"世界尽头"。他对美丽的新娘一见钟情，亲了她一下，并且为了打探到婚礼的实情，他声称要带走新娘。顿时，蝶人们惊慌失措。老爹对这位突然而至的奇怪的蝶人梁山伯很是担忧，想试探出他来的真实目的，不能让他破坏婚礼。在所有人都散去后，梁山伯与老爹各自在夜色中沉思，想借着沉静的夜色看清一切，却看不清、猜不透。

人物形象 梁山伯是一位英俊潇洒的流浪诗人，25岁左右，性格有些狂放不羁，他游山玩水，见多识广，才气过人，但总略带些孤独、忧郁的气质。

老爹是蝶人们的首领，是权力的象征，也是祝英台的父亲，他对闯入者梁山伯充满厌恨。他是老者形象，沉稳、老谋深算。

结构分析 歌曲旋律线起伏较大，强弱对比明显，速度变化较多，旋律带有神秘色彩。在深沉的夜色中，梁山伯在思考着自己的所见所闻，夜色中的"我"、新娘、人群、孩子，都带着哀愁。梁山伯与老爹都想探听对方的目的。这首唱段对整剧起到了渲染环境、推动故事发展的作用。全曲分为三段：第一段（1—32小节）由梁山伯演唱，他独自在夜色里走着，想起白天的所见所闻，感受到了夜色的哀愁。第二段（33—99小节）老爹的加入与梁山伯形成二重唱，两人边说边唱，各自表达着对彼此的猜疑和试探。第三段（100—128小节）梁山伯认为老爹定有阴谋，所以他扬言要带走新娘，不让阴谋得逞；首领老爹对这位突然而至、不按常理行事的怪人梁山伯有点害怕，他暗下决心，绝不能让梁山伯损害自己的权威，破坏这场婚礼。

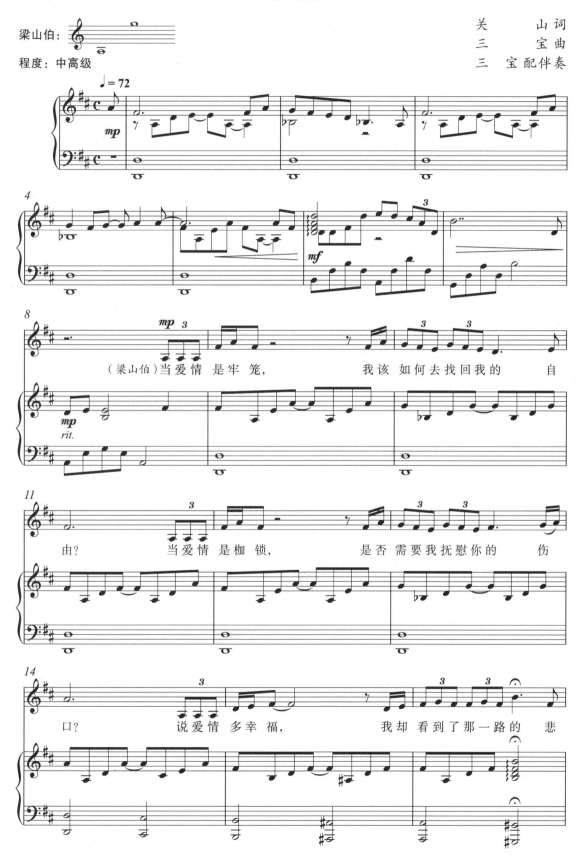

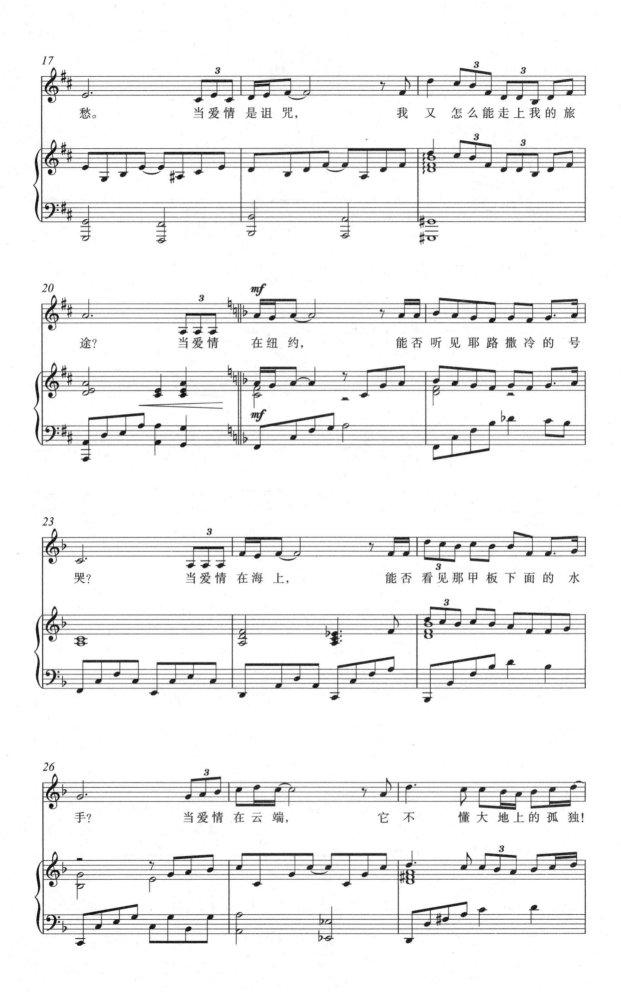

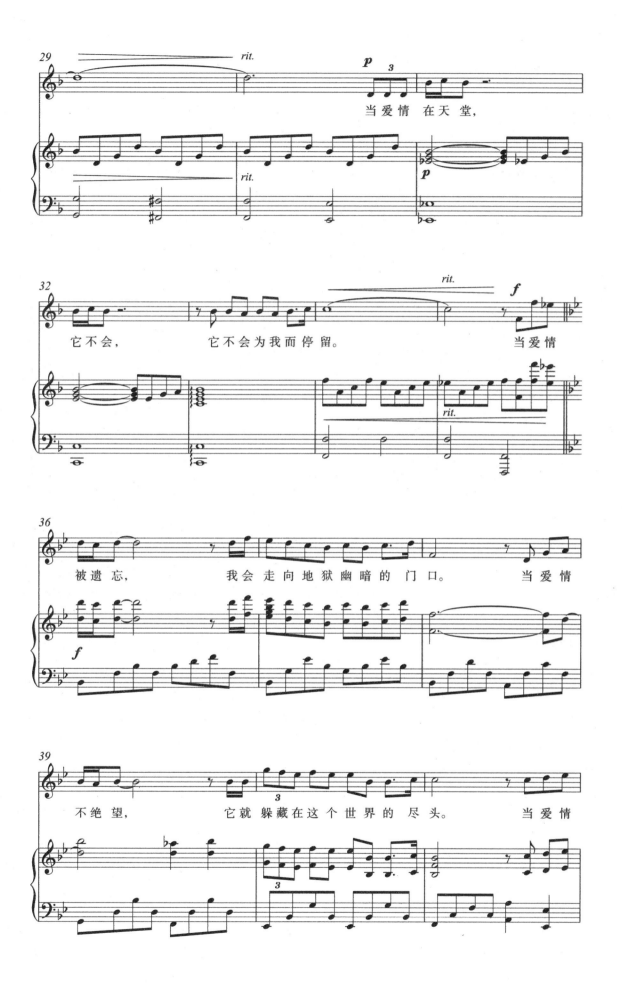

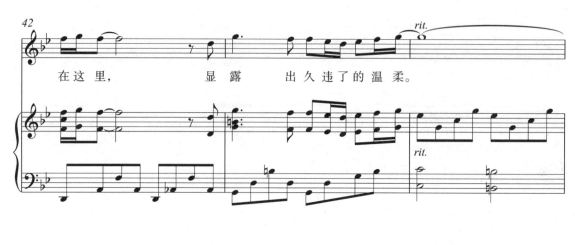

情境分析 这是剧中角色梁山伯的一首独唱唱段。闯入"世界尽头"的梁山伯，对即将举行的婚礼充满了好奇，不料老爹却以为他要破坏婚礼。梁山伯为了挖掘出婚礼背后的真相，扬言要带走新娘。面对可爱又有些可怜的新娘，梁山伯为之心动，觉得这也许就是爱情的模样，他思考着，探寻着，享受着……

人物形象 该唱段旋律带有淡淡的忧伤，却充满着希望，就如梁山伯对待爱情。他并未遇见过爱情，却对爱情有着各种想象与憧憬。梁山伯人物形象详见《夜色》唱段。

结构分析 全曲分为三段：第一段（1—20小节）梁山伯把爱情比喻成牢笼、枷锁等，表达了梁山伯对爱情持悲观的态度。第二段（21—35小节）描述了假如爱情发生在纽约、海上等，并在其后加上了更远的地方，表达了梁山伯感到爱情离自己很远。第三段（36—49小节）是全曲的高潮，表达了梁山伯对爱情的不知所措，以及面对新娘祝英台时的心动和迷茫。

欲望之酒

女声独唱

关山 词
三宝 曲
三宝 配伴奏

情境分析 这是剧中浪花临死前的一首独唱唱段。多情的浪花爱上了梁山伯,一直希望得到梁山伯的青睐。她对首领老爹言听计从,老爹眼看梁山伯要带走新娘祝英台,婚礼被搅乱,心生一计,想利用浪花毒杀梁山伯。于是老爹准备了一杯毒酒,告诉浪花只要让梁山伯喝下这"欲望之酒",她就可以征服梁山伯。浪花沉醉于得到梁山伯后的幻想中,偷偷尝了一口毒酒。此时,梁山伯赶到,并告知她酒中有毒。慢慢地,毒酒在她体内起了作用,浪花心中的所有悲伤情绪也随之涌现出来。浪花化身为一只蝴蝶,飘荡在蝶人的世界里。唱段旋律忧伤、悲凉,充满着浪花对命运不公的哭诉,对敬重的老爹背叛自己的委屈,对终将得不到梁山伯的爱的遗憾,最终以死释怀。

人物形象 浪花是全剧最矛盾的一个角色,她是祝英台最亲密的姐妹,彼此之间有着深厚的情谊。浪花十八九岁,脸上有着天生的丑陋胎记,从小不招人待见,十分自卑,所以当梁山伯用正眼瞧了瞧她,并邀请她跳了一支舞时,她便春心荡漾。浪花虽然容貌丑陋,但热情开放、舞姿优美,是一个心地单纯、善良的女孩。浪花一直视老爹为她的父亲,对老爹无比尊敬和爱戴,唯命是从,她万万不敢相信老爹竟是如此凶残狠心之人。所以此曲中浪花应用压抑的、稍带哭腔的唱腔演唱,并注意段落之间的情绪递进,以及高潮的推进。

结构分析 全曲分为五段:第一段(1—15小节)表现浪花得知自己被老爹利用来杀害梁山伯的真相后,心中充满疑惑与委屈,继而想起了自己悲惨的身世。第二段(16—24小节)音乐转调,浪花悲情地诉说自己从小因为丑陋而被人嫌弃的经历,饱含着辛酸与无奈。第三段(25—33小节)是第二段情绪的升华,音乐再次转调,表现浪花认为自己的悲惨命运全部来自丑陋,但自己又无力改变现状。第四段(34—38小节)是过渡段,浪花用有毒的"欲望之酒"来解脱自己,也许这样可以让大家记住她。第五段(39—51小节)音乐又一次转调,把情绪推向高潮,浪花感觉到"欲望之酒"已在她体内起了作用,她通过近似呐喊的语气来发泄自己一生的悲愤。最后一个乐句弱下来,浪花生命就此终结,最终死在梁山伯的怀里,这也算是满足了浪花的一个心愿,一切释然。

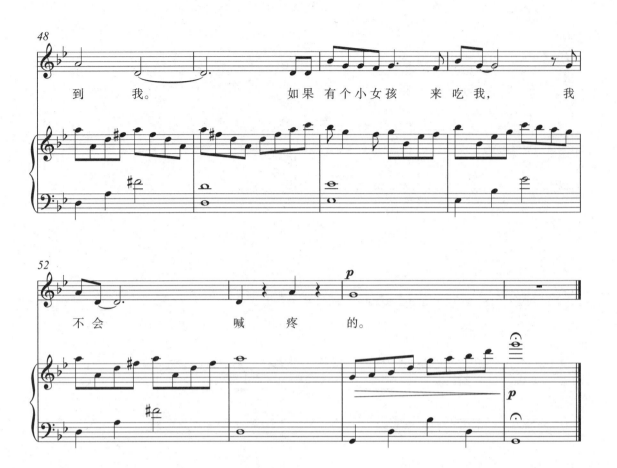

情境分析　这是剧中小女孩的一首独唱唱段，旋律带着淡淡的忧伤。正因为单纯，小女孩才能看到死去的蝶人浪花，浪花也才能借她的口说出真相。浪花借小女孩之口说出了凶手是老爹而非梁山伯的隐情，蝶人们听后大惊失色，场面混乱不已，最终小女孩也被老爹杀害。随后梁山伯被押下场，小女孩的魂魄捧着蜡烛开始孤独地歌唱，一开口就是"妈妈说"，可怜的小女孩唯一的希望就是妈妈会回来找她，妈妈说的话她都记得，妈妈是唯一能保护她的人。她的单纯与这个世界的杀戮、利益的争斗格格不入，一直以来她都活在自己的世界里。她虽是剧中弱者的代表，却也是勇敢的不与世俗同流合污的可爱的小蝶人形象。

人物形象　一位十岁左右的小女孩，从小就是孤儿，没人疼爱，幻想着妈妈的陪伴，幻想着自己生日有块蛋糕，并愿意付出所有去换取。小女孩用透亮的音色，稚嫩、单纯、微弱地哭诉着自己的人生，简单、质朴，却道出了无数蝶人遭到诅咒后虽然无助、孤独与柔弱，但依然保持着内心的真诚和纯净。

结构分析　全曲分为三段，第二、三段都是第一段的变化再现，音乐逐层推进，表达了小女孩的孤独和悲惨：第一段（1—21小节）小女孩去往下一个路口，期待能遇见妈妈。第二段（22—35小节）她有些忧伤，妈妈不在了，蛋糕店就是小女孩的希望；她想起往事，只有寒风在唱着生日快乐歌祝福她，体现出她的孤独。第三段（36—55小节）描述了她相信"妈妈说"的一切，她想成为橱窗里的那块蛋糕，静静地看着这个黑暗的世界。

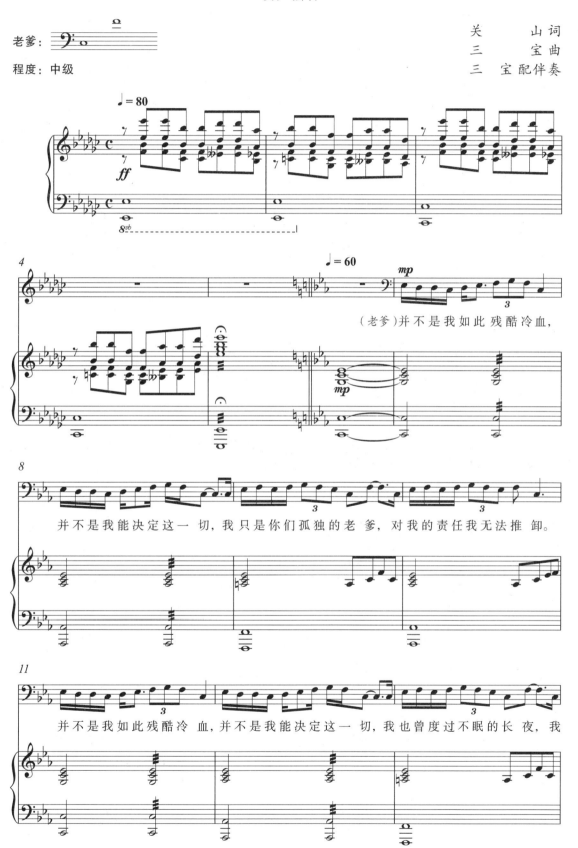

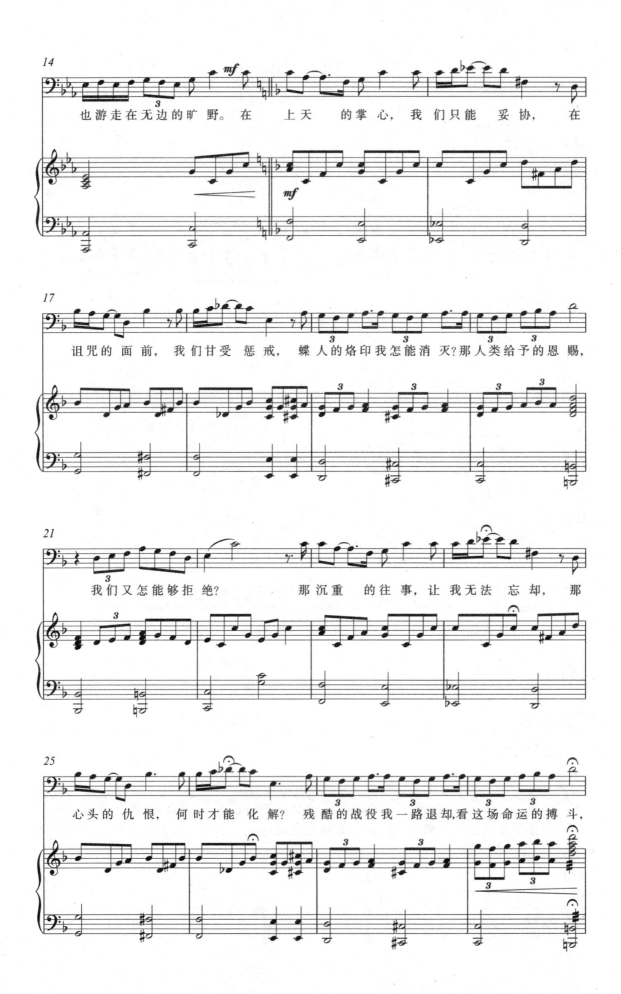

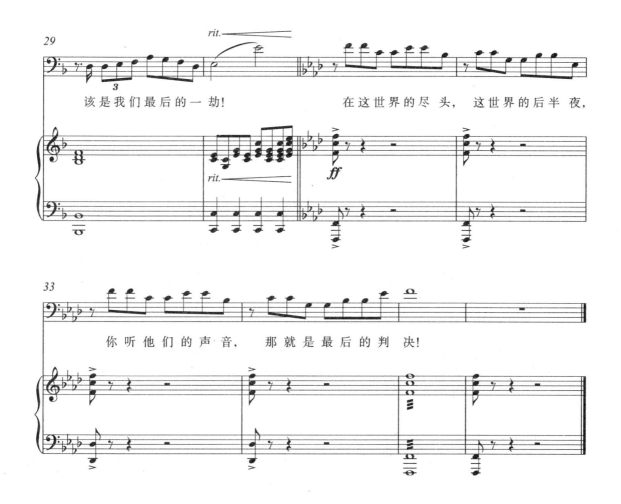

情境分析　这是剧中老爹的一首独唱唱段。老爹害怕梁山伯破坏他的"计划"，制作毒酒欲毒死梁山伯，哪曾想浪花自己贪杯先尝了那酒，死在了梁山伯的怀中。老爹赶到，嫁祸梁山伯是杀人凶手；死去后化为蝴蝶的浪花借小女孩之口说出了真相，不料老爹为掩盖真相，残忍地将小女孩杀害，并召集所有蝶人绑住梁山伯进行审判，以绝后患。作曲家运用蝶人们的合唱烘托出审判犯人时的紧张气氛。

人物形象　老爹深不可测、老谋深算，这一段更体现出他凶残且为达目的不择手段的本性。演唱时运用厚重、深沉的音色，且充满着一股邪恶力量。老爹人物形象详见《夜色》唱段。

结构分析　全曲分为四段：第一段（1—5小节）小女孩说出老爹是杀人凶手的事实，前奏音乐烘托出一种紧张诡异的气氛。第二段（6—14小节）老爹诉说自己的苦衷和脆弱，博得大家的同情心。第三段（15—30小节）老爹说到他也无法改变蝶人的命运，只能妥协。第四段（31—36小节）描述了老爹决心带领所有人一起挣脱命运的桎梏，进行最后的搏斗。表面上，是蝶人们一致判决了梁山伯，其实老爹作为始作俑者，一直在左右着事情的发展。旋律低沉，节奏型紧凑，附点和切分节奏较多，表现出老爹的紧张情绪。

情境分析 这是剧中老醉鬼的一首独唱唱段。老醉鬼年轻时也曾被逼嫁给人类，却没人知道她与现任蝶人首领老爹曾是情人，并为老爹生下一个女儿——祝英台。她曾希望与老爹私奔，却被老爹拒绝。老醉鬼绝境中逃生，一直隐姓埋名，她心知老爹对梁山伯的所作所为，直到要对梁山伯行刑之日，她终于站出来说出真相，揭露了老爹丑恶的面孔，以此来拯救自己的女儿，成全祝英台与心爱的人在一起。

人物形象 祝英台母亲老醉鬼，四五十岁的中年妇女，衣衫褴褛，长期以来借酒装疯，躲躲藏藏，对老爹心怀痛恨，又害怕被老爹抓回去，一直过着不见光的日子。她心里对自己的女儿祝英台非常心疼和愧疚，也有着深深的无奈。演唱时应用低沉、压抑的音色，且具有长者的年龄感，注意突出语言的逻辑重音来表现人物的仇恨情绪。

结构分析 全曲分为三段：第一段（1—19小节）描述的是在一片混乱中，老爹看到了一个既熟悉又陌生的身影——他当年的情人老醉鬼，她穿着当年嫁给人类时的新娘装出现在蝶人中。第二段（20—40小节）老醉鬼回忆起当年嫁给人类时的场景，她不愿嫁给人类，想与老爹私奔，而老爹却背叛了她，背叛了爱情。第三段（41—58小节）老醉鬼揭露了老爹要把亲生女儿当作祭品献给人类的丑恶面孔。三段情绪不同，演唱时应该分清层次，并衔接自然。

白 日 梦

（2009年）

教学视频 原唱音乐 伴奏音乐

剧目简介

《白日梦》是一场欧美先锋流行元素与中国传统音乐融合的时尚音乐会，也是玩转街舞、震感舞、摩登舞的舞林"PK"台。更重要的是，它是用青春与激情共同打造的一个崭新世界，给观众带来一场视听盛宴。制作人：王剑；编剧、导演：周申；作曲：刘洲、樊冲、王壹、锦太然；作词：周申、周铁男。

《白日梦》是一则在现实中追逐梦想和爱情的寓言，也是一个有关在真实与谎言中感知自我、永不言弃的童话故事。音乐剧《白日梦》的故事情节充满浪漫奇幻元素，它选取了当下年轻人最关心的爱情、梦想与金钱作为主题，讲述了北京电影学院女清洁工白杨暗恋学校的学生子君，她冒充试镜的演员，只为了能有机会和心爱的人说话。子君不知道白杨只是个清洁工，爱上了白杨。白杨为了子君，拒绝了同乡席太岚的求婚，而这时的子君却得知了白杨的真实身份，便抛弃了她。突然间，白杨发现自己变得一无所有了。在绝望中，她受到一只从侏罗纪活到现在的蟑螂精的鼓励，将错就错地诀别了过去的自己……一年后，白杨成为大明星Maggie。这时的Maggie，经历了迷茫和成长，收获了成功的事业与人人向往的光鲜生活，却失去了最爱自己的人——席太岚。

在第一轮、第二轮的演出中，故事结局是：女主角白杨实现了梦想却丢失了爱情。许多观众反映这样的结局太现实，该剧的主创团队几经讨论，将结局修改为：白杨一觉醒来发现自己原来是做了一场梦，而她由这个梦获得了关于爱情、金钱的人生启示。

白杨的表白

女声独唱

周　　申 词
樊　　冲 曲
侯田媛 配伴奏

白杨：

程度：中级

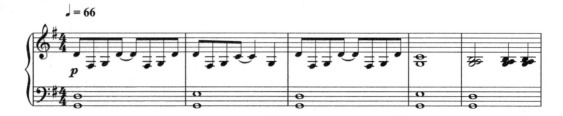

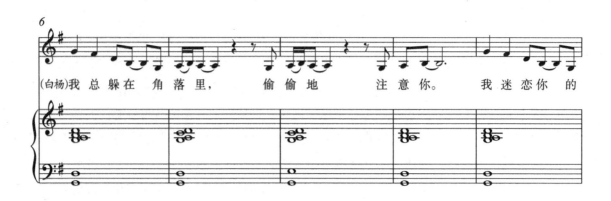

(白杨)我总躲在 角落里， 偷偷地 注意你。 我迷恋你的

背影， 远远地 不敢靠近。 你那浅浅色衬衣， 奢

望可以 触摸指间。 假装你在 我身边， 我

情境分析 这是剧中女主角白杨的一首独唱唱段，旋律清新动人，洋溢着青春萌动之情。白杨在北京电影学院当清洁工，她一直暗恋一名帅气的学生子君。一天，子君到白杨做清洁工的排练厅试镜，蟑螂精施计让白杨来试镜女清洁工的角色，与子君对戏。白杨借此曲表达了她对子君的爱慕之情。前奏一开始加入了念白："其实，其实是我喜欢你。而且，我已经喜欢你三年了，我做梦都没有想到今天能在这跟你说上话。当然，可能我说什么你也听不明白。"

人物形象 白杨，19岁左右，北京电影学院普通女清洁工。她美丽大方、善良天真，性格活泼开朗，是一个对未来有着许多不切实际幻想的农村女孩。在面对喜欢的人时，白杨有羞涩腼腆的一面，也有勇敢主动的一面。她冒充试镜演员，只为了能有机会和心爱的人说话。那萌动的爱意可用甜美、清纯略带羞涩的音色来演绎。

结构分析 全曲由"主歌—副歌—尾声（主歌旋律再现）"三段构成：第一段（1—25小节）为主歌，旋律平缓，白杨羞涩紧张地向子君表达心意，到"现在面对着你……从何说起"这一句节奏可稍自由，像说话一般，情绪较前部分强烈些。第二段（26—41小节）通过转调进入副歌，音乐形象焕然一新，抒发着白杨内心的情感，把她三年来的情意和心声一层层吐露出来，将情绪推向高潮。第三段（42—51小节）采用首尾呼应的方法，以主歌再现的形式结束整首唱段，语气回归自然平缓，似无奈地回到现实。

你特别特别

男声独唱

周申 词
樊冲 曲
吴少晖 配伴奏

席太岚:
程度：中级

白日梦

① 歌词略有改动。

情境分析 这是剧中席太岚的一首独唱唱段,讲述了农村小伙儿席太岚来到北京寻找当初与他约定三年后就结婚的白杨。席太岚见到白杨后兴奋不已,将自己的心路历程及此刻的心情表达出来,唱起了该唱段。白杨惊叹于席太岚如此守约却无法接受他,因为她刚接受了自己暗恋了三年的子君的表白。善良的白杨不想席太岚太伤心,于是想让席太岚回农村去……

人物形象 席太岚,20岁左右,是一个憨厚老实、稳重踏实的农村傻小子,非常喜欢白杨,一心想娶她,以至对白杨百依百顺。他身形不高,身着绿西服,打着黄领带,穿着打扮上有着浓浓的乡土气息。他和白杨一起长大,从乡下进城寻找心爱的姑娘,却遭到白杨的嫌弃。

结构分析 该唱段搞笑诙谐,被赋予较强的张力。全曲分为四段:第一段(1—12小节)前奏以婚礼进行曲的旋律为引子,预示着席太岚一心向白杨求婚的心情。第二段(13—65小节)分为主歌、副歌,主歌以述说为主,述说自己来找白杨的缘由;副歌以抒情为主,抒发自己对白杨的思念之情。第三段(66—119小节)旋律重复第一段,歌词不同,叙述来找白杨的经过,并再次表明自己想要迎娶她的决心。第四段(120—146小节)是前两段的变化再现,叙述了一路找寻白杨的不易,并强调自己对白杨的爱之深、求之切。

情境分析　这是剧中子君与白杨的一首二重唱唱段，旋律柔美，多次运用调性及演唱形式的转换，将原本简单的旋律巧妙地变得丰富和立体，将白杨的白日梦逐渐破灭的情绪逐层推向高潮。子君最初以为白杨是试镜演员，得知白杨的真正身份是清洁工后，有些无法接受，最终决定离开她，而白杨却深陷爱情之中，无法自拔。这段音乐在剧中出现两次：一次是子君得知白杨不是北京电影学院的学生后愤然离去；另一次是席太岚发现白杨已不是自己心目中的那个她，打算悄悄离开。

人物形象　子君是北京电影学院的学生，20岁左右，外形英俊，是学校的校草，有些自以为是，喜欢穿一些时尚的撞色搭配来博人眼球，但他自私虚伪，为达目的不惜委曲求全。白杨的人物形象详见《白杨的表白》唱段。

在一连串的误会发生后，子君发现了白杨的真实身份就是清洁工而提出分手，即使白杨用深情的歌声诉说着对他的感情，他依然决绝。这是两人分离之曲，白杨用卑微、恳切、挽留的语气来演唱。

结构分析　全曲分为四段：第一段（1—22小节）、第二段（23—40小节）是白杨的演唱，音乐上做转调处理，分别讲述了白杨被子君错爱后沉醉于梦境之中无法自拔，以及面对子君残酷决绝分手的痛苦和措手不及。第三段（41—49小节）是子君的演唱，他对于白杨是清洁工的事实有些不敢相信，甚至不能接受，认为自己被骗了，他很难过。第四段（50—68小节）是两人的重唱部分，白杨极力解释自己没有欺骗子君，告诉他自己对他的爱都是真诚的；而子君认定自己被欺骗，不能接受白杨是清洁工的事实，决意与她分手。

看着你冰冷的双眼

男声独唱

周　　申 词
樊　　冲 曲
侯田媛 配伴奏

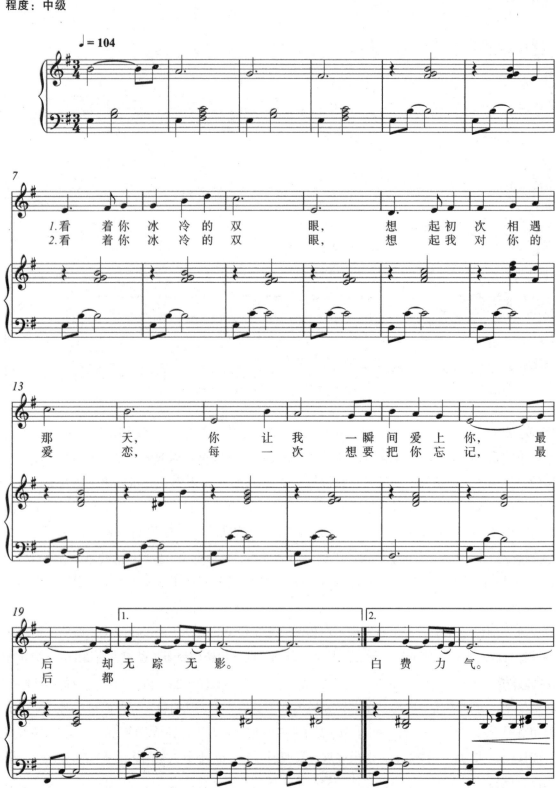

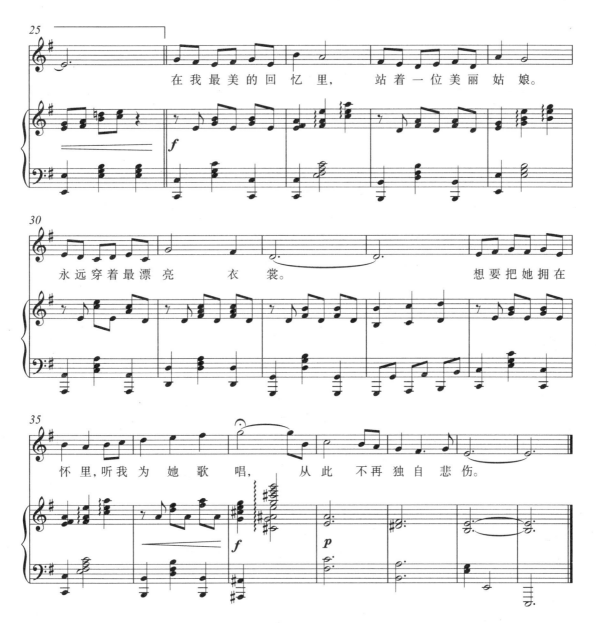

情境分析 这是剧中子君的一首独唱唱段,歌曲以三拍子圆舞曲风格的音乐配上丰富多变的钢琴伴奏织体,让伤感的情绪显得不那么沉重。白杨和子君最初相遇时,子君用一首《看着你美丽的双眼》向白杨求爱,两人共坠爱河,随后因白杨是清洁工,子君毅然拒绝与之相恋;如今白杨已成名,子君悔恨当初,欲重修旧好,他描述起当初和白杨的美好相识,希望白杨能再给他一次机会。子君用这首相同旋律的《看着你冰冷的双眼》来挽回白杨,但不同的歌词映衬出截然不同的情绪,最后白杨拒绝了他。

人物形象 子君看着一年前被自己抛弃的白杨如今摇身一变成了当红明星Maggie,意欲挽回恋情,却被白杨拒绝。这里表现出子君的左右逢源及被拒绝后伤心的情感,应用深情且略带伤感的音色来演绎。子君的人物形象详见《白日梦(错觉)》唱段。

结构分析 全曲分为两段:第一段(1—25小节)形象地描述了子君的内心世界,他回忆着与白杨相遇时的情景,白杨的单纯质朴一下就把他吸引住了,可如今白杨对他只剩下冰冷的眼神。第二段(26—41小节)描述了子君悔恨当初与白杨分手,现如今希望白杨能原谅他,再次接受自己。

情境分析 这是剧中白杨的一首独唱唱段。白杨成名之后才明白自己内心真正要追求的是什么。这首唱段旋律柔美、略带伤感,歌词朴实,曲目转调把简单的音乐结构逐渐推向高潮,用偏戏剧型的唱法演唱。子君在白杨成名后找到她,希望重修旧好,且希望白杨也能帮助他成为大明星。白杨看透了子君的虚情假意,拒绝了他不纯粹的求爱。她开始思考自己如今的生活,虽风光却失去了那些简单、真挚的情感,这时她想起了那个从小跟她青梅竹马的农村小伙子席太岚,于是唱起了该唱段。

人物形象 从一个做清洁工的农村女孩变成美丽大方、如星光般闪耀的大明星后,白杨更加从容自信,同时也有着许多对人生的疑惑和彷徨。她经历了不堪一击的梦幻爱情,看透了子君的虚情假意,感到了甜蜜、悲伤、疲惫后,开始思念那个青梅竹马的傻小子席太岚,各种思绪涌上心头。白杨的人物形象详见《白杨的表白》唱段。

结构分析 全曲分为三段:第一段(1—20小节)是主歌部分,白杨想起那个曾经深深爱着她的傻小子是多么可爱和珍贵,而自己虽光芒万丈却迷失了自我。第二段(21—36小节)是副歌部分,白杨似乎如梦初醒,她想去找寻席太岚,跟他在一起。第三段(37—61小节)是副歌的转调再现,把情感推向高潮,白杨回忆着和席太岚在一起的青春年少,怀念不已。

情境分析 这是剧中席太岚的一首独唱唱段，旋律忧伤，歌词质朴。席太岚对白杨一等再等，他相信总有一天自己的爱能得到回应。白杨在离开农村时的随口一句"三年后我与你结婚"，让席太岚深信不疑。三年后他盖了房，来到城市找到白杨却遭到白杨嫌弃，求爱不成，他仍不死心；随后白杨离开了学校，成了大明星。一年多过去了，席太岚却还在傻傻地等着她回来。就在白杨生日的当天，席太岚买了蛋糕来到学校，教导主任说白杨早已不在学校工作了，勒令他不要再去了，叫他死心。席太岚幻想着陪伴白杨过生日，于是孤独地唱起了该唱段。

人物形象 席太岚被白杨嫌弃后，仍不死心，默默地守候和陪伴。这里可用深情、伤心又坚定不移的情感来演绎，并略带哭腔地唱出席太岚对白杨深沉的爱。

结构分析 全曲分为三段：第一段（1—29小节）是主歌部分，席太岚闭着双眼对着蛋糕许下自己希望白杨能回来的心愿。第二段（30—37小节）是副歌部分，席太岚情绪激动起来，他知道自己很傻，但是白杨就是他的信念，无论如何他都不会放弃。第三段（38—48小节）是主歌的变化再现，描述了席太岚对白杨最真挚深刻的爱恋。

杜拉拉升职记

（2011年）

教学视频　原唱音乐　伴奏音乐

剧目简介

热门小说《杜拉拉升职记》被改编成影视剧之后，又被搬上音乐剧的舞台，由著名乐评人金兆钧担任总策划，三宝、小柯、捞仔共同担任音乐顾问。音乐剧《杜拉拉升职记》集合了国内一大批有才华的年轻人，由《招租启示》《我不是李白》《仲夏夜之梦》等多部大戏的传奇导演黄凯担任导演，并由孙楠的音乐制作人张江及2011年北京青年艺术节开幕式音乐总监何琪共同担任作曲，由刘晓邑担任舞蹈编导。

该剧主要讲述了职场新人杜拉拉历经了几个不靠谱的小公司历练后，终于如愿以偿进了全球五百强的大企业工作。鲜亮的生活就在不远处挥手，杜拉拉昂首阔步准备开始新生活，却不料在一次部门会议上无意中得罪了自己的上司——玫瑰。带刺的玫瑰不好惹，杜拉拉的日子不好过，在压抑、委屈和无休止的纠结中，杜拉拉决定努力工作早日升职！杜拉拉斩关夺隘，披荆斩棘，终于取得了令人羡慕的成绩，也赢得了众人的尊重和敬佩。然而就在这时，公司决定与合作伙伴王伟解除合约，早就意识到杜拉拉和王伟关系不一般的玫瑰，故意安排杜拉拉去解聘王伟，杜拉拉陷入深深的矛盾中。王伟向杜拉拉表白，想要带着杜拉拉一起走。杜拉拉拒绝了，在事业和爱情之间，她毫不迟疑地选择了事业。王伟伤心欲绝地离开，从此杳无音讯。同样伤心欲绝的还有杜拉拉，她绝望地发现，渴望升职的人们就像被套上红舞鞋的小姑娘，身不由己，停不下来，没有爱情，没有友情，就那样一直跳，跳到死。杜拉拉不想要这样的生活。就在上司宣布再次让她升职的时候，杜拉拉做了一个出乎所有人意料的决定，她选择辞去工作，去追随爱情。虽然出人意料，却在情理之中，杜拉拉骨子里并不是一个事业至上的强势女性，从单纯的小姑娘到成熟的职场女性，阅历的增长并没有改变她内心的真诚与率性，她不再将升职作为人生唯一的目标。

《杜拉拉升职记》充分发挥了音乐剧"以歌舞讲故事"的特点，以当代年轻人熟悉的流行音乐来推进职场剧情，表达职场情感，以"杜拉拉"为时代职场缩影，展现当代年轻人追求实现自我价值和独立人格的形象。剧中多处采用了集体歌舞、二重唱、独唱等表演形式，烘托舞台气氛，表现故事情节。歌词与人物形象、故事情节准确契合，展现了都市职场人独立、锋睿的生活态度。《杜拉拉升职记》在忠实于原著的基础上融入网络流行文化及时尚元素，是一部展现当代都市年轻人生活、工作、爱情状态的高品质音乐剧。

这 一 刻

男女声二重唱

韩　　冰词
何　　琪曲
梁　爽配伴奏

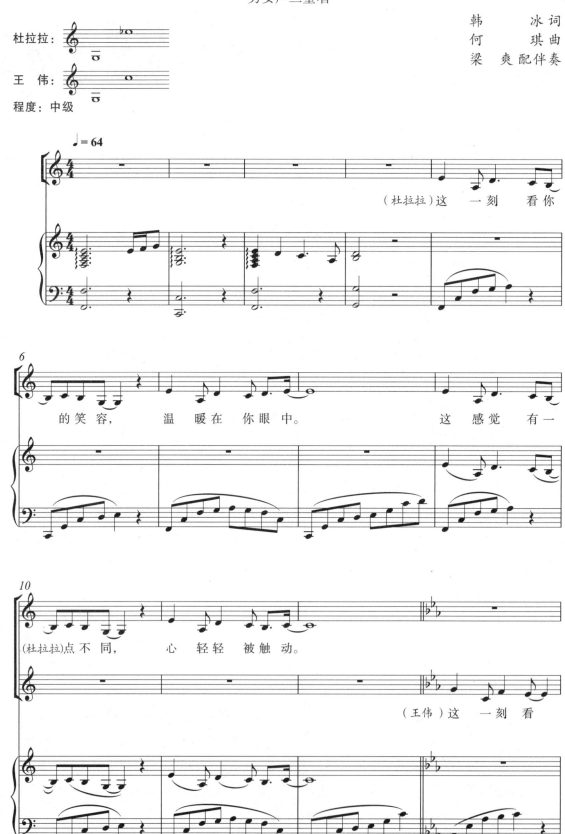

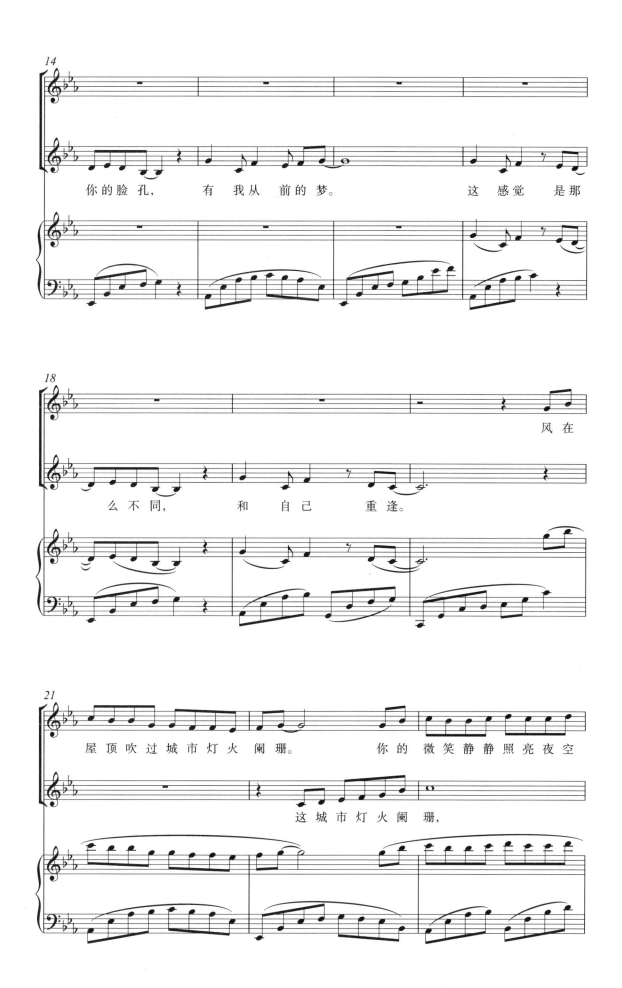

情境分析 这是剧中王伟与杜拉拉的一首二重唱唱段。刚入职场的杜拉拉，满腔热情地完成了老板交代的艰巨任务，却在庆功宴上被自己的上司玫瑰抢去了功劳，有委屈却说不出的她退到一边独自黯然神伤。销售部经理王伟注意到了她，并在人群退去后语重心长地告知她一些职场规则，交谈中两人互生好感，唱起了这首唱段。

人物形象 杜拉拉，25岁左右，身材姣好，善良温柔，单纯真诚，有事业心，十分渴望通过自身努力得到晋升。

王伟，30岁左右，英俊潇洒，聪明能干，虽了解职场之险恶，却仍保持善良真诚，重情重义，在事业上能独当一面。

结构分析 全曲分为三段：第一段（1—12小节）表达出杜拉拉看着眼前这位帮助自己的男人王伟，渐渐产生了一些情愫。第二段（13—20小节）旋律是第一段的转调再现，描述了王伟对杜拉拉感情的回应，觉得杜拉拉好像是自己曾经在梦中追寻过的人，应充满关怀地演唱。第三段（21—29小节）是整首乐曲的高潮部分，两人的重唱交相呼应，情感达到了共鸣，他们激动而又饱含深情地互诉衷肠。

也曾有梦

男声独唱

韩 冰 词
何 琪 曲
梁 爽 配伴奏

情境分析 这是剧中王伟的一首独唱唱段。杜拉拉想完成顶头上司李斯特交给自己的挑战性任务，并借此继续升职，可她绞尽脑汁也不知该如何下手。王伟悄悄来到杜拉拉身后递上了咖啡，杜拉拉喝下咖啡后才发觉他已站在自己身后多时，看着王伟关切的目光，杜拉拉有些不知所措。王伟想借此表白，可是杜拉拉却将话题拉到工作和公司内部员工不能谈恋爱上来。情急之下王伟欲亲吻杜拉拉，杜拉拉害羞地躲开，却答应了表白。王伟内心喜悦地唱起了这个唱段。这个唱段的旋律在整部剧的结尾，也就是杜拉拉把王伟开除的剧情中又出现了一次，主旋律基本没变，只不过改成了两个人的二重唱。

人物形象 王伟，敢爱敢恨，对杜拉拉情有独钟，并愿意为爱放弃事业。王伟人物形象详见《这一刻》唱段。

结构分析 全曲分为两段：第一段（1—21小节）音域主要集中在中低音区，以叙述为主，描述了王伟看到杜拉拉与自己相似的经历，看到她拼命想在职场中争取一席之地，对她有些心疼与爱怜。第二段（22—40小节）旋律突然整体翻高八度演唱，使音乐情绪骤然上升，将全曲推向高潮，表现了王伟在经历职场风雨之后，明白不能不顾一切狂奔，人总有得有失，如今的他把感情看得更加珍贵。两段体的结构采用同样的旋律，但第二段却高八度演唱，跨度较大，演唱者应注意把握音区的切换，同时准确表达细腻的情感。

带刺的玫瑰

女声独唱

韩　　冰 词
何　　琪 曲
梁　爽 配伴奏

玫瑰：

程度：初中级

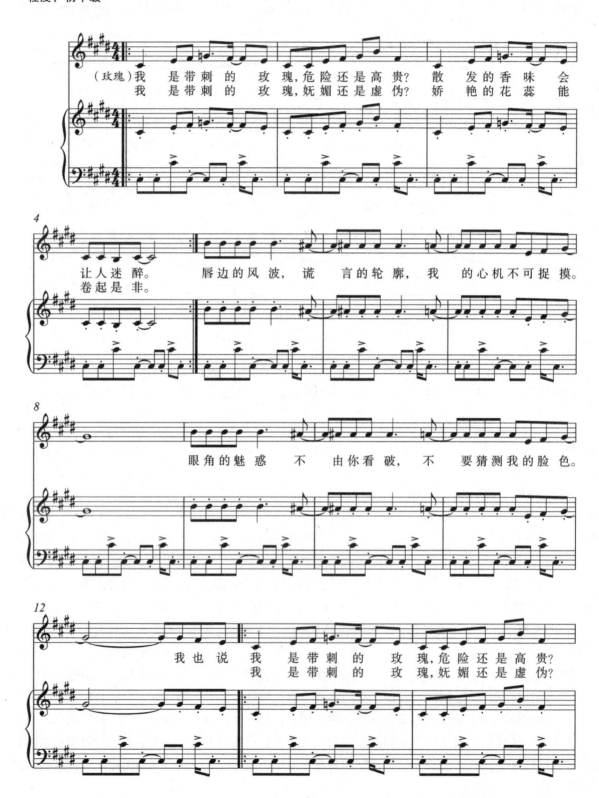

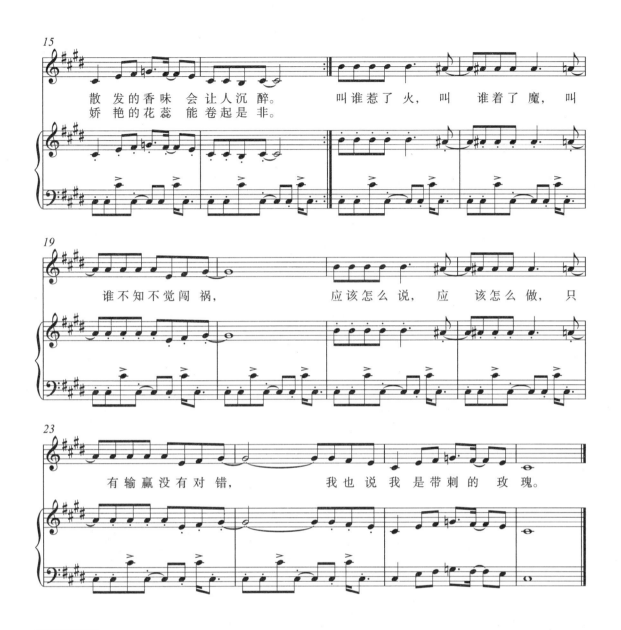

情境分析 这是剧中玫瑰的一首独唱唱段。她听说曾经的恋人王伟正和自己的死对头杜拉拉谈恋爱，心里很不是滋味。她劝王伟不要在她眼皮底下谈恋爱，她受不了，王伟的断然拒绝使她内心充满了愤怒，她感到被羞辱，从而更加坚定了报复的决心，由此唱起了该唱段。

人物形象 玫瑰，某大公司的中上层领导，30岁左右，身材火辣，面容姣好，充满自信，做事果敢，能力强但有些不择手段，会利用职权达到自己的目的，是个不好惹的人，人称"带刺的玫瑰"。

结构分析 全曲结构短小精练，分为四段，音乐动感，歌词紧凑，表现出玫瑰躁动不安的情绪及不可一世、不屑一顾的骄傲姿态，采用了ABAB的平行乐段结构：第一段（1—4小节）为主歌，玫瑰自恋地叙述着自己的魅力。第二段（5—12小节）为副歌，表现了玫瑰不容自尊心受损。第三段（13—16小节）为主歌再现，玫瑰进一步描述了自己的高贵与骄傲。第四段（17—26小节）为副歌再现，表明了玫瑰被王伟拒绝后心里很不痛快，并计划着该如何去报复。

咏 蝶
（2012年）

教学视频

原唱音乐

伴奏音乐

剧目简介

　　音乐剧《咏蝶》讲述了发生在清末民初江南水乡蝴蝶村的一段催人泪下的爱情故事。江南砚城一带越剧名旦衣蝶和著名小生衣伯在这里相遇、相识、相知、相爱，生死与共。这是一个由传统"梁祝"故事改编的现代"梁祝"故事，"草桥结拜""十八相送""楼台会""逼嫁""化蝶"等经典情节，被巧妙地穿插其中。《咏蝶》赋予"梁祝"精神以全新的理解和阐释，礼赞了自由、幸福、爱情这些人类永恒的追求。

　　该剧由作曲孟庆云、编剧张名河、导演王岩松、演员王莉和肖杰联袂打造，整部戏是以越剧戏班为线索展开的，中国古典音乐风格贯穿始终，这无疑给演员们的表演增加了难度，考究的台词、细腻的身段形态及戏曲唱腔都要求演员们逐一攻克。王莉在剧中有三个名字：没有进入戏班之前叫"小蝴蝶"，进入戏班之后叫"衣蝶"，在戏里她又是"祝英台"，这对演员来说是很大的挑战，戏中人物的年龄跨度达十岁。王莉将通俗唱法和戏曲糅合在一起，丰富了衣蝶这一角色的舞台形象。有专家和观众赞誉王莉的演唱，称她是"中国的莎拉·布莱曼"。扮演男主角衣伯的肖杰是北京舞蹈学院音乐剧系的教师，他是音乐剧《二泉吟》的编舞，编而优则演，这是他第二次与孟庆云、王莉合作，更显默契。作曲家孟庆云出生在江南一带，对民间流行的各种戏剧、音乐非常熟悉，他创作的歌曲《为了谁》《长城长》等传唱大街小巷，他主创的音乐剧《二泉吟》已在全国巡演130场。《咏蝶》中既有婉转深情的唱段，又有大家熟悉的越剧《梁山伯与祝英台》唱段，其中又糅合了经典小提琴协奏曲《梁祝》的主题旋律，更有深入人心的《让我陪你》唱段，给观众留下了深刻的印象。

九 妹

男女声二重唱

张 名 河 词
孟 庆 云 曲
梁 爽 配伴奏

衣伯:
衣蝶:

程度: 中级

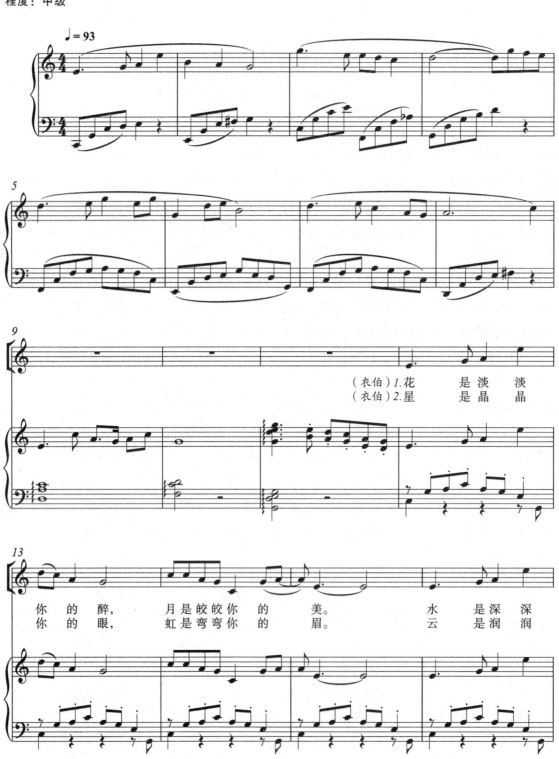

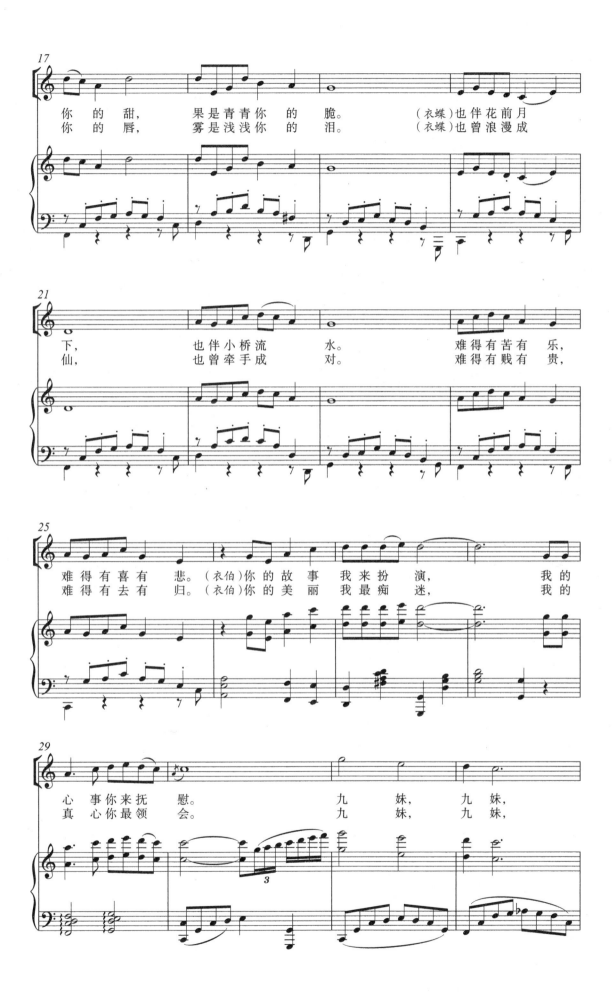

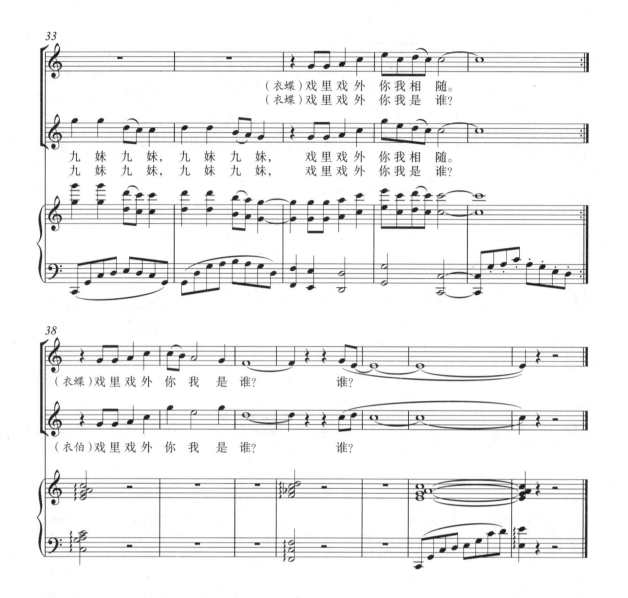

情境分析　这是剧中衣蝶和衣伯的一首二重唱唱段，是衣伯与衣蝶的深情对唱。歌曲既有柔情又饱含激情，有起有落，扣人心弦。衣蝶进戏班后与衣伯一同排戏，衣伯借这段戏中戏向衣蝶表达爱意；同时衣蝶也深深地爱着衣伯，她借戏中唱词向衣伯表白：无论夜晚、白天，无论喜乐、苦悲，都愿与衣伯相伴相随。

人物形象　衣蝶，20岁，美貌动人，温婉清纯，是江南砚城越剧名旦，外表柔弱但内心坚定勇敢，对爱情忠贞不渝。

衣伯，22岁左右，外表俊朗，善良可靠，是江南砚城越剧著名小生，眼睛炯炯有神，敢爱敢恨，勇于追求真爱，具有侠义情怀。

结构分析　全曲分为两段：第一段（1—30小节）分为主歌、副歌，两段歌词，两人似戏非戏地表达着对彼此的款款深情，前奏由小提琴、大提琴、古筝营造出清幽、悠长而又缠绵的意境，巧妙地融入了《梁祝》的主题旋律，直抒"爱无畏"的主题思想。第二段（31—44小节）是副歌的反复再现，表达出衣伯、衣蝶愿长伴彼此左右，从此相偎相依、不分你我的浓浓爱意。

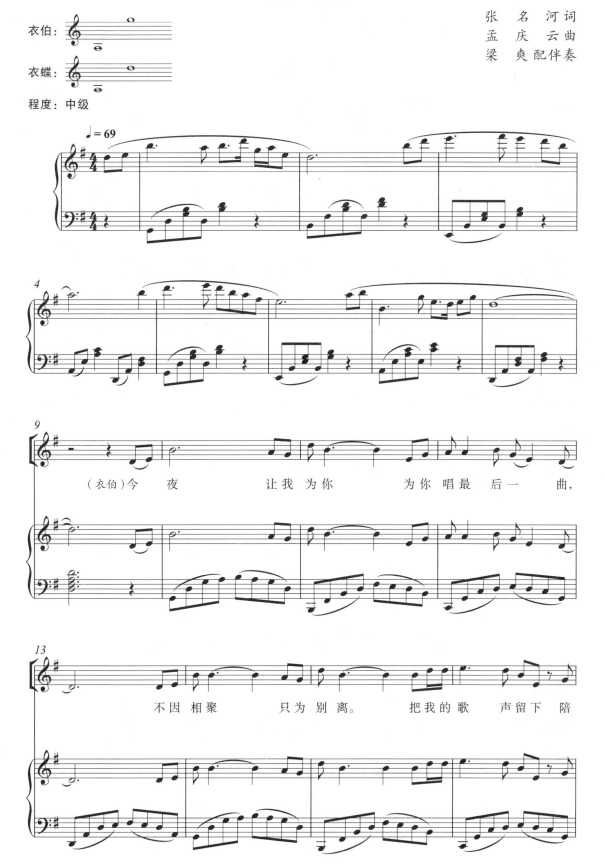

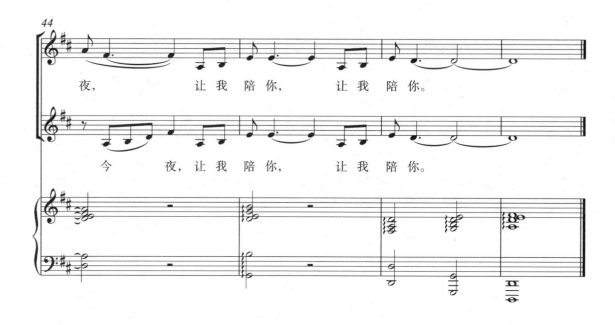

情境分析　这是剧中衣蝶和衣伯的一首二重唱唱段，全曲以一个"悲"字贯穿，曲中唱道"无须相思，相思抛泪"，然而越是安慰，离别越是苦涩，痛苦笼罩着彼此。疤爷带着官兵来抓捕衣伯，戏班里一片混乱，经过一番打斗后，衣伯跟衣蝶相拥在一起唱了此唱段，最后衣伯还是被官兵抓走了。曲中，衣伯、衣蝶的演唱撕心裂肺，催人泪下。二人不离不弃，愿意为彼此分担苦痛。无须相思，无须抛泪，以后永相随。

人物形象　这一段主要表现两个人对彼此的坚贞不渝，对爱情的执着追求，体现出他们勇敢坚毅的性格。衣伯与衣蝶的人物形象详见《九妹》唱段。

结构分析　全曲分为三段：第一段（1—25 小节）衣伯唱出对恋人的不舍和强烈的爱。第二段（26—42 小节）衣蝶唱出对衣伯的强烈不舍，感叹命运不在自己的手中掌握，但为了爱情仍会不顾一切，引出无限的惆怅。第三段（43—47 小节）两人唱出对彼此的不舍与爱恋，表现了他们不顾生死离别紧紧相随的至情至深，凸显强烈的压抑感。歌曲结束后，衣伯被官兵带走。

你问我是谁

男声独唱

张 名 河 词
孟 庆 云 曲
梁 爽 配伴奏

疤爷:
程度：中级

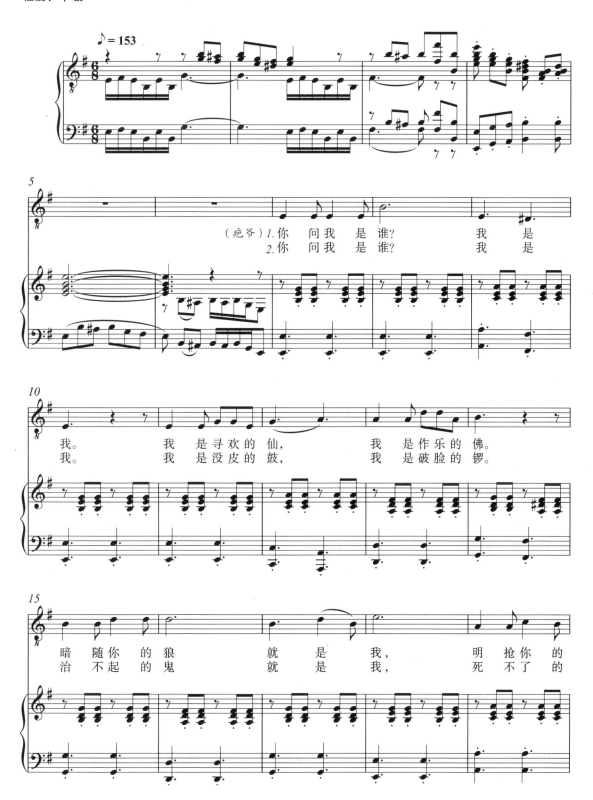

咏蝶

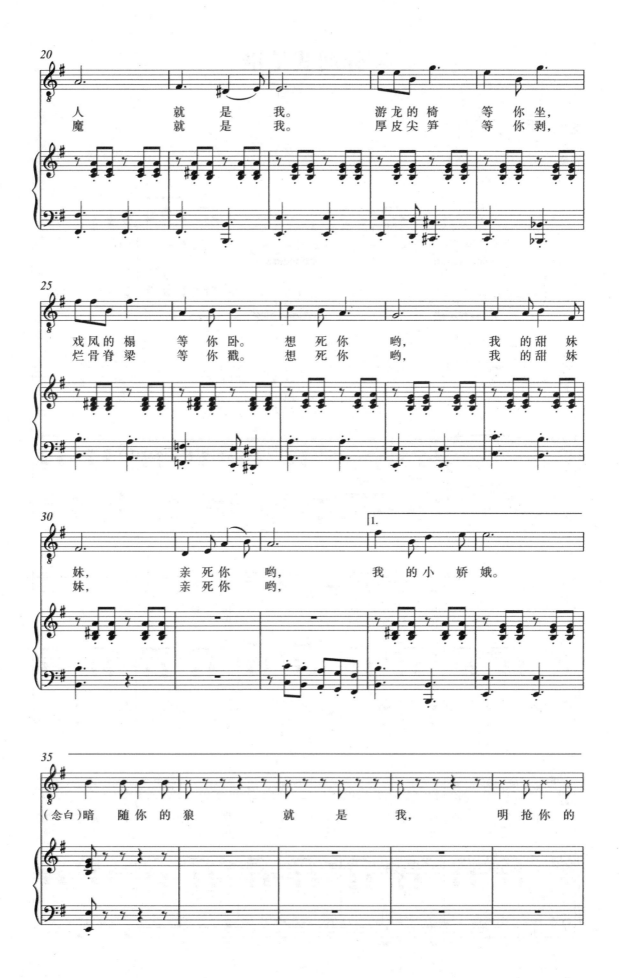

情境分析 这是剧中疤爷的一首独唱唱段。衣伯和衣蝶正在排练戏中戏，前来抢亲的疤爷来到戏班寻找衣蝶，场面混乱，大家都被疤爷无耻的举动惊吓到，愤怒的衣蝶问道："你是谁？"这时疤爷有恃无恐地唱起来。

人物形象 疤爷的人物设定是土匪，36岁左右，胡子拉碴，衣衫不整，邋里邋遢，相貌丑陋，剽悍蛮横，不讲道理。他喜欢瞪着一双眼睛，大摇大摆地横着走路，以此显示出自己的霸道和嚣张。

结构分析 全曲分为两段：第一段由唱段和念白组成，唱段部分是疤爷的自我介绍，可用玩世不恭、死皮赖脸的土匪气质来演唱；念白部分采用"说"的形式来进一步体现疤爷蛮横霸道的土匪人物形象，表现出其奸恶、自大、自私的性格特征。第二段是第一段的再现，歌词略有不同，进一步彰显了疤爷嚣张跋扈、贪婪的人物个性。

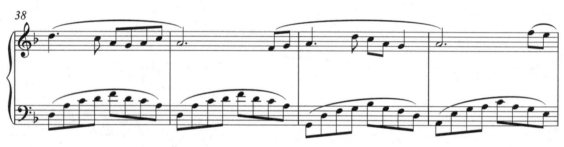
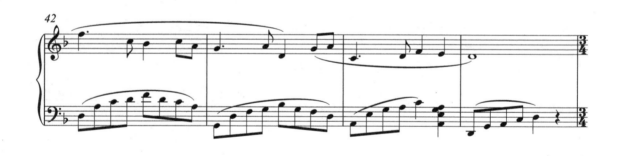
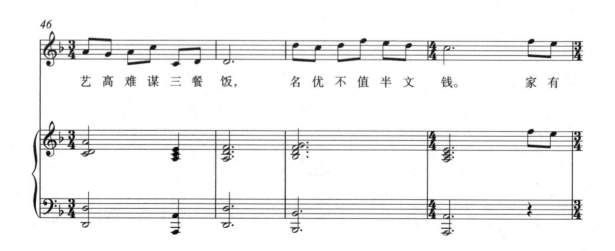

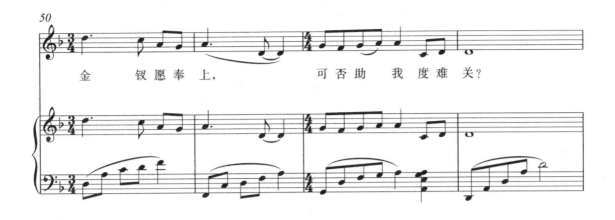

情境分析 这是剧中衣伯的一首独唱唱段。衣蝶被疤爷绑架后，衣伯着急万分，面对着这个恃强凌弱的坏人，他不知该如何去营救自己的心爱之人。他左思右想，决定独自一人前往匪寨救衣蝶。

人物形象 此处可用坚毅硬朗的音色表现衣伯的英雄气概。衣伯人物形象详见《九妹》唱段。

结构分析 全曲分为两段：第一段（1—37小节）衣伯借古抒怀，引用古代故事来表达自己不顾一切艰难险阻也要救出衣蝶的豪情壮志，以及捍卫正义的誓死决心。第二段（38—57小节）描述了衣伯为救衣蝶甘愿倾家荡产，体现出他对衣蝶深刻的爱，同时也叙述了他穷困潦倒的生活现状。演唱时要注意曲目中几次 $\frac{3}{4}$、$\frac{4}{4}$ 拍之间的转换。

三毛流浪记

（2012年）

教学视频

原唱音乐

伴奏音乐

剧目简介

音乐剧《三毛流浪记》改编自小说《中国雾都孤儿》。在张乐平先生笔下，诞生了家喻户晓的"三毛"形象，许多人说："我是看着三毛的故事长大的。"三毛已成为旧时中国穷苦儿童的象征。如今，由三宝担任作曲、艺术总监，关山担任作词、编剧，王婷婷执导的音乐剧《三毛流浪记》被搬上舞台。根据原著改编的音乐剧，最大程度地还原了三毛流浪中的故事，比如卖报、擦皮鞋、抢烧饼等，将其一幕幕地呈现给观众。

该剧于2012年2月15日在北京保利剧院首演，通过三毛流浪街头行乞时发生的苦难故事，描绘20世纪初旧中国人民的生活疾苦和不屈不挠的精神。

2011年，音乐剧《三毛流浪记》荣获第十一届广东省艺术节优秀剧目一等奖、优秀编剧奖、优秀导演奖、优秀表演奖（三毛扮演者石玉心）、优秀音乐创作奖、优秀舞美设计奖、优秀灯光设计奖、优秀服装设计奖。2012年，荣获广东省第八届精神文明建设"五个一工程"奖。

该剧主要讲述了20世纪初，在旧中国的一座大都市，冬日清晨，贫民窟街头出现了一个从乡下来的流浪儿三毛，饿极了的三毛告诉人们，他没有爹，也没有妈，到城里来就是为了找一口吃的。贫民窟的老住户们安慰三毛，在这个繁华的大城市，到处都充满了机会，他一定能吃上一顿饱饭！算卦的老钱甚至给三毛算了一卦，说三毛当天会尝到天下的美味珍馐，三毛满怀期望地表示，他只要能吃上一个烧饼就满足了。在大家的帮助下，三毛开始了一整天的觅食之旅。三毛先是跟着叫花子老孙上街讨饭，却在行乞的过程中意外捡到股民老周的钱包；老周给三毛指了一条发家致富的道路，帮着三毛做起了给人擦鞋的小生意；三毛靠给人擦鞋挣到了毛票，却和顾客演员老吴发生了争执，老吴帮助他找到了一个更好的活路，甚至让三毛幸运地参加了一场丰盛的午宴……结果三毛住进了医院；随后，三毛在医院的停尸房见到了"妈妈"；然后，三毛又主动让自己进了监狱；最后，三毛从监狱逃脱，上街做了报童……一天过去了，在惊险、辛酸和滑稽的旅程之中，三毛始终没能吃到朝思暮想的烧饼，却得到了人世间的温暖。该剧表现出三毛面对困境的乐观态度、不屈精神，身处乱世却始终善良纯真，对有困难的人无私关怀，对压迫者无畏反抗，时而令人捧腹大笑，时而令人潸然泪下。音乐剧的魅力就是能够借音乐和舞蹈表达语言无法形容的强烈情感，该剧融汇复杂的节奏、富有冲击力的音响律动、夸张诙谐的肢体语言、震撼心灵的台词，着重揭示人物内心，给观众细细咀嚼回味的余地。剧中既表现了旧上海的市井百态，又充满现代幽默感。

监 狱

男声独唱

关　　　山词
三　　　宝曲
三　宝配伴奏

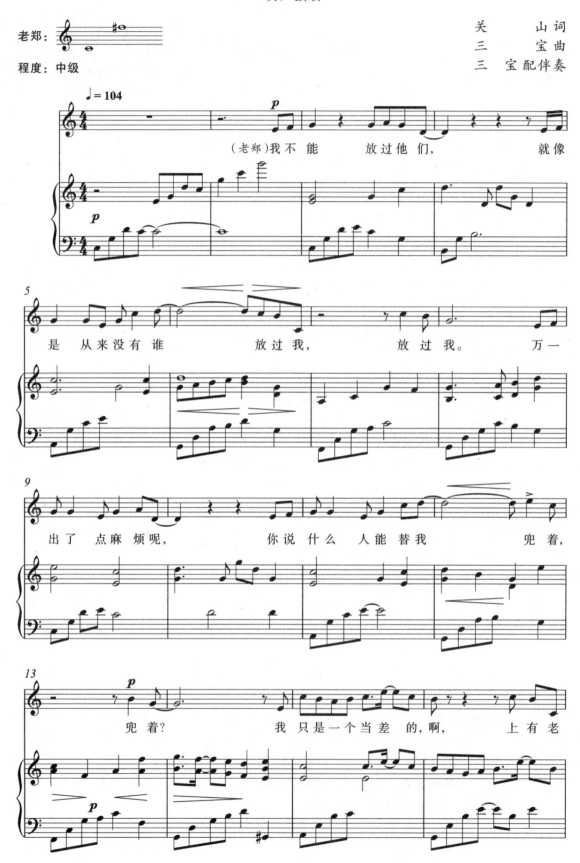

情境分析　这是剧中老郑的一首独唱唱段。老郑抓到三毛、小癞子、小姑娘后，饥饿难耐的小癞子突然想到监狱里有饭吃，于是心甘情愿地跟着老郑走向了监狱，像去下馆子一样高兴，此时老郑唱起了这首唱段。

人物形象　老郑，巡捕房的一名警察，30岁左右，身穿制服，是上有老下有小的辛酸青年男人，为了养活一家子，强忍屈辱，无奈做了许多违心之事。

结构分析　全曲分为两段：第一段（1—22小节）分为两个小乐段，力度较弱，老郑心酸地道出自己的无奈和悲哀。第二段（23—39小节）转调后整个音乐曲调得到提升，最后推向全曲最高潮。老郑进一步哭诉自己的酸楚，说明了在乱世之中，谁也逃不过悲惨的境遇。

情境分析 这是剧中牢头老陈的一首独唱唱段。囚犯们开始了绝食行动,这让为了吃口饱饭来到监狱的三毛、小癞子、小姑娘大失所望。牢头老陈随即唱起,并痛哭起来。

人物形象 牢头老陈,40岁左右,入狱多年,光头,中等身材,虽犯过重罪,内心仍保留着一些善意。他没读过书,没文化,但也会思考社会问题、自我的归属问题。他的内心同样渴望乱世早些结束,人人都能有饭吃,罪恶自然也会消除许多。

结构分析 该曲属于音乐剧乐曲中常用的连缀型结构,逐段推进音乐情绪,歌词与剧情中的叙述性高度结合。全曲共分为四段:第一段(1—18小节)分为两小段,牢头老陈说出了他之所以犯罪的缘由——饥饿,透露出当时老百姓饥饿的常态化。第二段(19—26小节)为过渡段,承上启下,引出主题——化解罪恶需要的是慈悲的"念头"。第三段(27—40小节)老陈改过自新,渴望守住内心善良的那颗种子,折射出面对困境、身处乱世的人们仍始终保持内心的善良纯真。第四段(41—63小节)音乐转到了b小调,将全曲推向高潮,表现出老郑的痛苦与孤独,他渴望世界能变好,这样就会没有罪恶。

妖 精 说

女声独唱

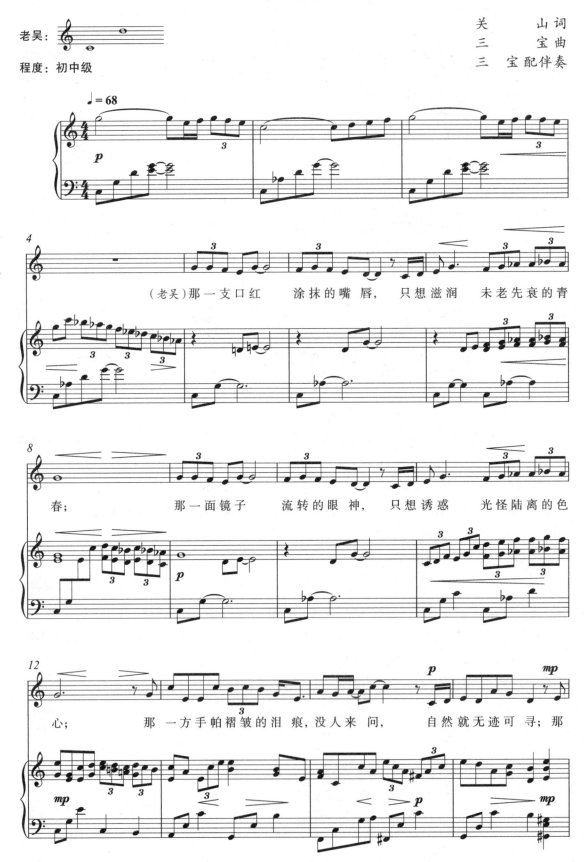

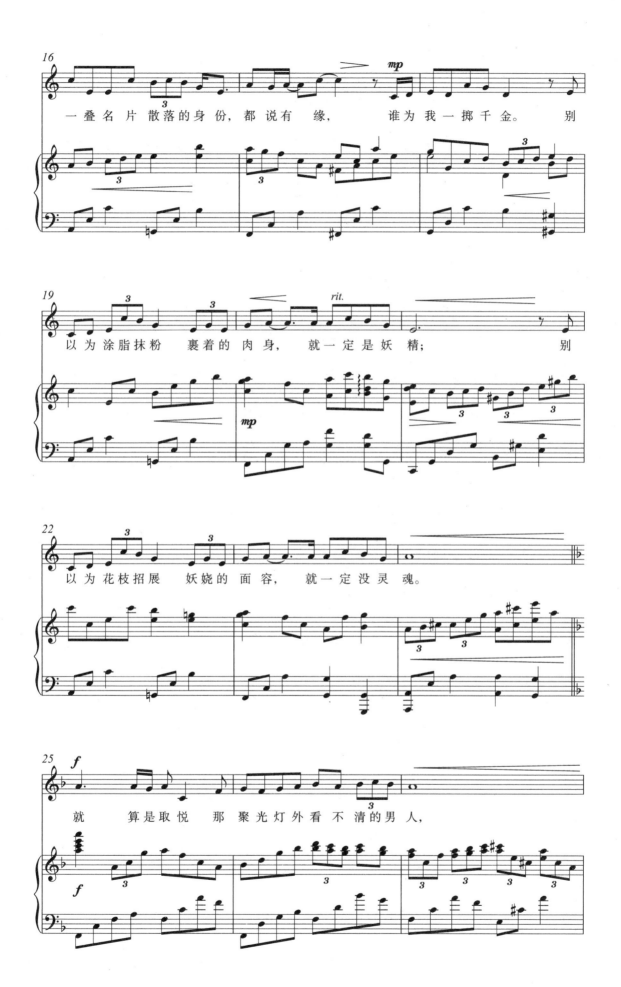

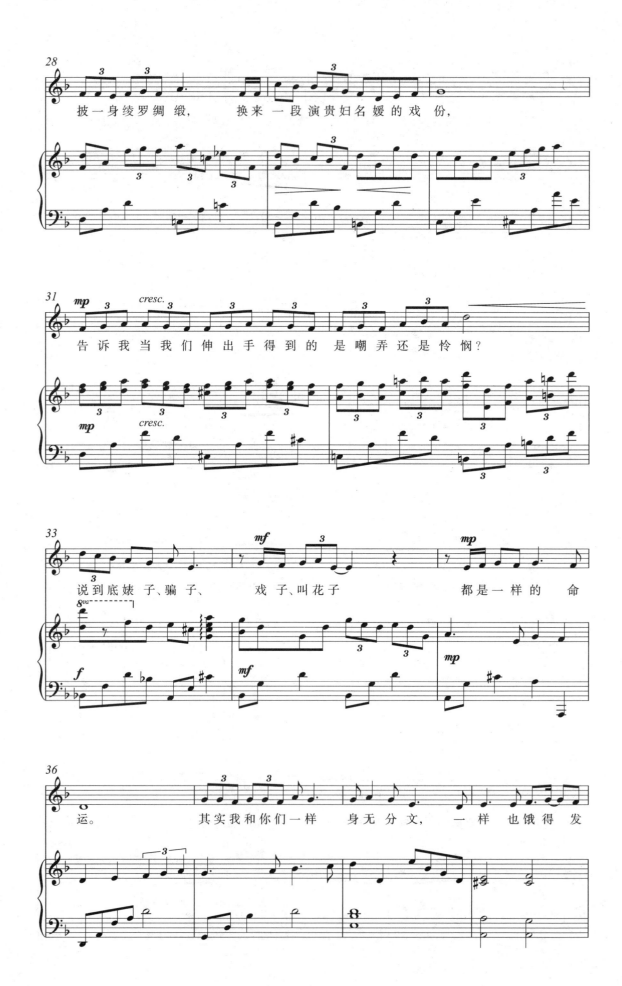

情境分析　这是剧中老吴的一首独唱唱段。老吴生气地责怪三毛害自己丢了饭碗。小癞子怒骂老吴是个骗子，并抢过她的包，希望能够搜出一点现金弥补三毛的损失，可包里除了一支口红、一面小镜子、一方手帕、一叠名片，没有一张毛票。这时站在一旁的老吴唱起了该唱段。

人物形象　老吴，30岁左右，是个打扮得花枝招展，走起路来很招摇的女人。她努力假装自己是位生活得不错的上等人士，实际上她是依靠美貌，甚至出卖自尊，来挣得一点钱吃口东西，是和三毛他们一样的穷苦人。

结构分析　全曲分为三段：第一段（1—18小节）由四个排比句组成，从音乐上可分为两小段，两句为一小段，用口红、镜子、手帕、名片四个物件折射出老吴可怜、寂寥，没人爱没人疼更没钱的生活现状。第二段（19—24小节）是承上启下的过渡句，说明了老吴虽出卖肉体丢了自尊，却也是个有灵魂的人。第三段（25—47小节）音乐转调，讲述了在这样的乱世中，老吴和三毛他们一样都是卑微的，过着穷困潦倒、饿得发晕的日子。

情境分析　这是三毛的一首全剧核心唱段，也是剧中最感人的一个唱段，共出现了两次。第一次是受尽了委屈的三毛，饥肠辘辘、精疲力竭地瘫坐在大街上，难过地唱起了"其实，我只要一个烧饼，一个烧饼就足够"，可怜的三毛在墙上画出了一个到处都是食物的世界。第二次出现是在剧尾，报纸上刊登了拆迁贫民窟的消息，正当小癞子、小姑娘伤心落寞之时，三毛却用报纸搭建了家，并幻想着拥有了全世界，随即唱起该唱段。

人物形象　三毛，没爹没妈的孤儿，12岁左右，衣衫褴褛，骨瘦如柴，纯真、可爱、善良，即使饿得只能用报纸充饥，受尽屈辱，却依然保持着内心的真诚和希望，背负着与年龄不相称的沉重包袱，惹人心疼。旧社会人间的冷酷、残忍、欺诈和不公给我们以深刻的历史启示。三毛的遭遇仿佛在向世界呼唤和平，呼唤公正，呼唤仁慈，呼唤人道，呼唤文明。让我们记住"三毛精神"——在极度凄苦无依无靠的困境中，依然意志坚强、乐观、善良、机敏、幽默。

结构分析　全曲分为三段：第一段（1—48小节）分为两小段，前段由三毛诉说着一个他想象的美好世界，后段说的是他所处的充满危险和恐惧的世界。第二段（49—64小节）三毛用报纸堆砌成车子、被子、衣服、房子，堆砌成了他的"全世界"。第三段（65—84小节）进一步说明了三毛的乐观精神，他珍惜用报纸堆成的"全世界"，觉得自己似乎真的拥有了全世界。

虎门销烟

（2016年）

教学视频　原唱音乐　伴奏音乐

剧目简介

　　《虎门销烟》是由作曲三宝、编剧关山、导演黄凯联合打造的中国原创音乐剧。该剧讲述的是清朝道光十九年（1839），林则徐以钦差大臣的身份赴广东禁烟，为了便于寻找销烟秘方，他与记者郑莞生微服私访民间。林则徐进入广州城后，宣布对外国商人的禁烟令，并收缴了鸦片商们的鸦片，此行为震惊了全世界。林则徐看到被鸦片毒害的阿忠、倩娘——原本一对恩爱夫妻如今面临生死离别，看到烟馆里如行尸走肉般沉迷于鸦片的百姓，一片凄惨景象……面对这一切，他向天下宣示彻底禁烟的决心："若鸦片一日未绝，本大臣一日不回，誓与此事相始终，断无中止之理。"然而面对着缴获来的大量烟土，林则徐却不知该如何处置。为了能够彻底销毁缴来的大量烟土，林则徐与为了争夺利益而百般阻挠的英国商务总监理查·义律斗智斗勇。后来，在阿忠和倩娘的帮助下，林则徐得知了销烟的秘法，并最终在虎门海滩当众集中彻底销毁收缴的鸦片。此刻，欢歌、颂歌、悲歌、哀歌此起彼伏地汇成最强烈的声音……这世界总会有个改变！林则徐领导禁烟运动的胜利，是中国近代史上反对帝国主义的重要事例，维护了中华民族的尊严和利益，展示出中华民族反对外来侵略的决心，对中国人民抗击外来侵略有着标志性的意义。

　　该剧用现代的作曲手法，融合浓郁的广东民间音乐曲调，将《彩云追月》作为主旋律贯穿始终，既具有传统中国音乐韵味，又兼顾现代流行音乐风格。和其他主旋律音乐剧不同的是，它描写和关注的是在大时代背景下小人物的命运，它没有宏大的叙事方式及浮夸描述，没有直接叙述林则徐的高、大、上形象，没有特意渲染销烟的恢弘场景，而是以林则徐生活化的微服私访、"小人物"阿忠和倩娘的爱情戏作为切入点和亮点，巧妙地折射出时代背景和人生百态，再现了那段历史，塑造了一个有血有肉的林则徐。

家 当

女声独唱

关　　山词
三　　宝曲
三　宝配伴奏

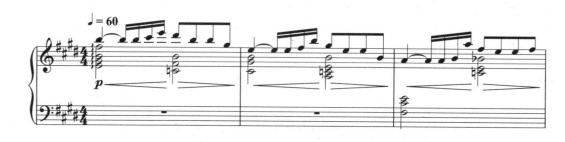
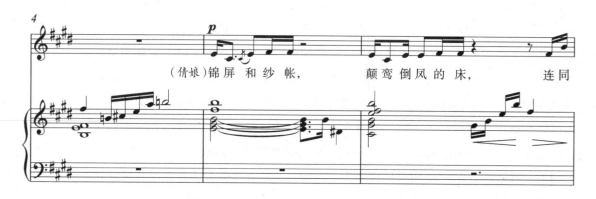

情境分析 这是剧中倩娘的一首独唱唱段。剧中林则徐问记者郑莞生是否听闻过民间藏有可以彻底销毁鸦片的秘方，为此林则徐微服与郑莞生到倩娘家暗访，希望能寻到销烟秘方。倩娘的丈夫阿忠（王文忠），本出身于殷实的大户人家，曾经与倩娘幸福恩爱、相敬如宾，但因吸食鸦片，将所有家产变卖一空，只留下一包从父辈那里传承下来的被香囊包裹着的石灰。贤良的倩娘面对着曾经壮实俊朗，如今形销骨立、如同行尸走肉一般的烟鬼丈夫，开始追忆唏嘘。

人物形象 倩娘，26岁左右，曾是大家闺秀，贤惠温婉、知书达理，但由于丈夫阿忠吸食鸦片而落得家徒四壁，穷困潦倒。她坚强、隐忍，对阿忠又爱又恨，知道不久后阿忠就会因吸食鸦片而失去生命，却无可奈何，只能一人黯然神伤。

结构分析 该唱段戏剧张力大，人物形象塑造感强。全曲分为四段：第一段（1—20小节）开头部分是倩娘对与阿忠过往美好的回忆，演唱时应加强叙事感。第二段（21—25小节）音乐转调，进入过渡句，倩娘从回忆转到现实，情绪区别于前面，描述了倩娘家庭衰落的原因。第三段（26—46小节）情绪层层递进地诉说着倩娘多年藏在内心的苦闷之情，所有的家当一点点化为乌有，她只剩下贴身带着的一个香囊，这个香囊成为她不能撒手的唯一家当。第四段（47—67小节）情绪被推向高潮，把倩娘内心深处无可言喻的痛和无奈淋漓尽致地表现出来，倩娘把香囊——石灰（销烟秘方）的秘密缓缓说出，结尾时可用半声演唱。

总会有个改变

男声独唱

关 山 词
三 宝 曲
三 宝 配伴奏

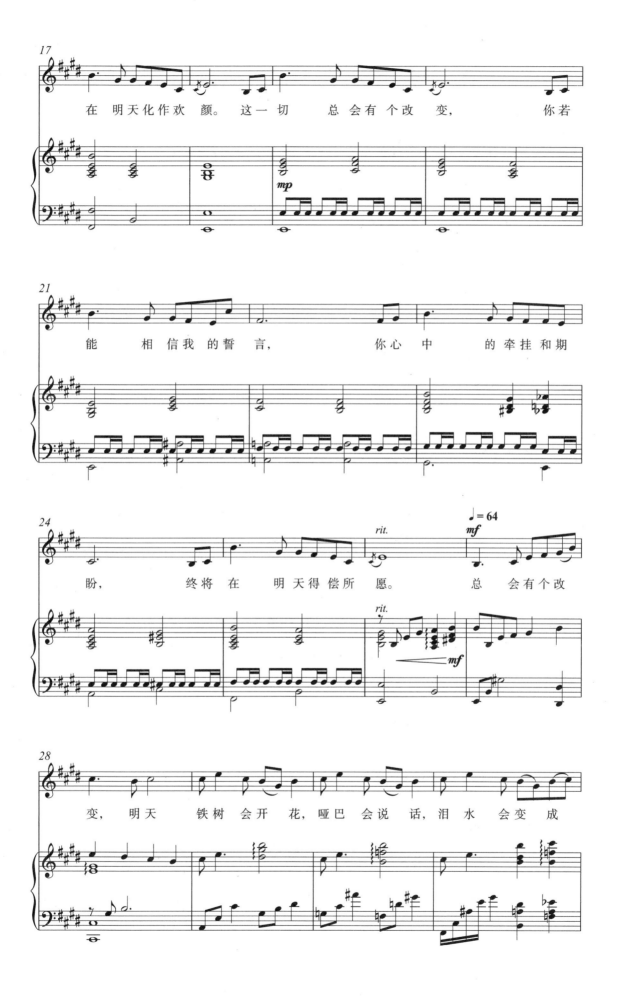

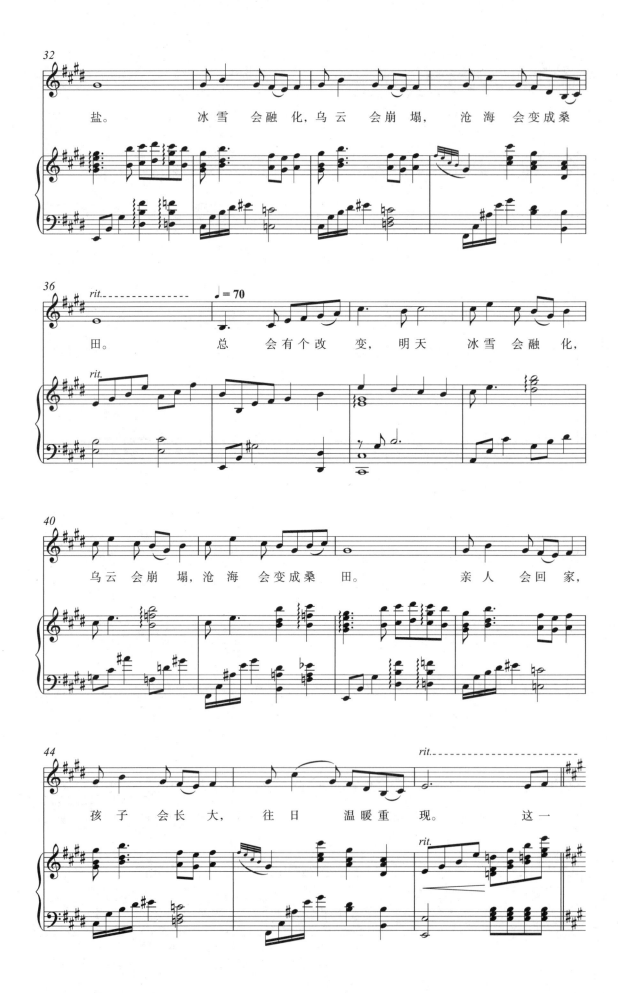

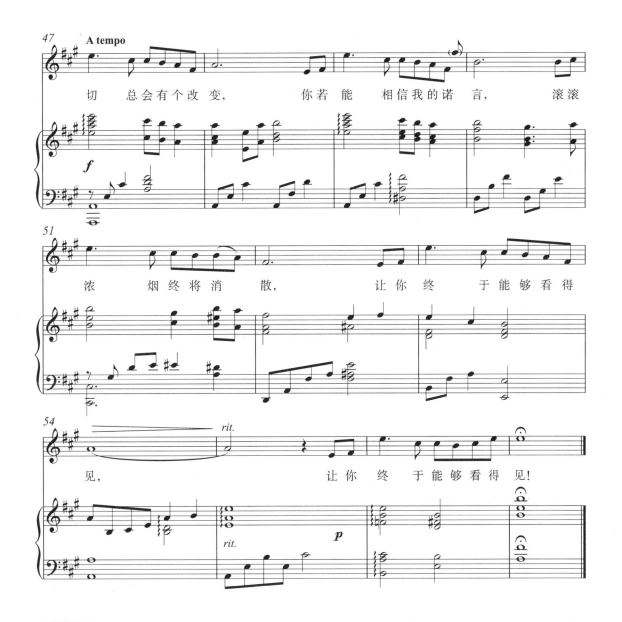

情境分析 这是剧中林则徐的一首独唱唱段。剧中正当倩娘无助和绝望之时，林则徐微服与郑莞生来到倩娘家暗访，寻求销烟秘方，倩娘追忆唏嘘后绝望地下了逐客令。林则徐看出倩娘并不信任他们，可线索不能就此中断，他随后坚定地告诉倩娘，她所遭遇的这一切，总会有个改变！倩娘被林则徐销烟的决心和热忱打动，便告诉林则徐去"蓝莲花"找阿忠，如果阿忠愿意，他们便可知道销烟秘方。

人物形象 林则徐，54岁左右，成熟稳重，是赫赫有名的清朝官员，心系百姓，但在剧中他一直没有像清朝官员那样"顶戴花翎"，而是呈现出一个平易近人的亲民形象。演唱时运用深沉稳重的音色、亲切且坚定的口吻，不可压喉。

结构分析 此唱段旋律优美，在剧中多次出现，是音乐剧《虎门销烟》的主题曲。全曲分为三段：第一段（1—26小节）林则徐在郑莞生的讲话引领下轻声哼唱起"这一切总会有个改变……"，他真诚地安慰着倩娘，希望她能相信他销烟的决心。第二段（27—46小节）《彩云追月》的旋律响起，这是光彩明亮的曲调，音乐色彩的改变表现出林则徐销烟的信心，他下决心慢慢击碎这一切，让倩娘燃起了"世界总会有个改变"的希望。第三段（47—57小节）是第一段的变化再现，林则徐再次唱出对倩娘和千千万万鸦片受害者的承诺"这一切总会有个改变"！结尾时可用半声演唱，注意控制好气息。

春 风 里
男声独唱

关　　山 词
三　　宝 曲
三　宝 配伴奏

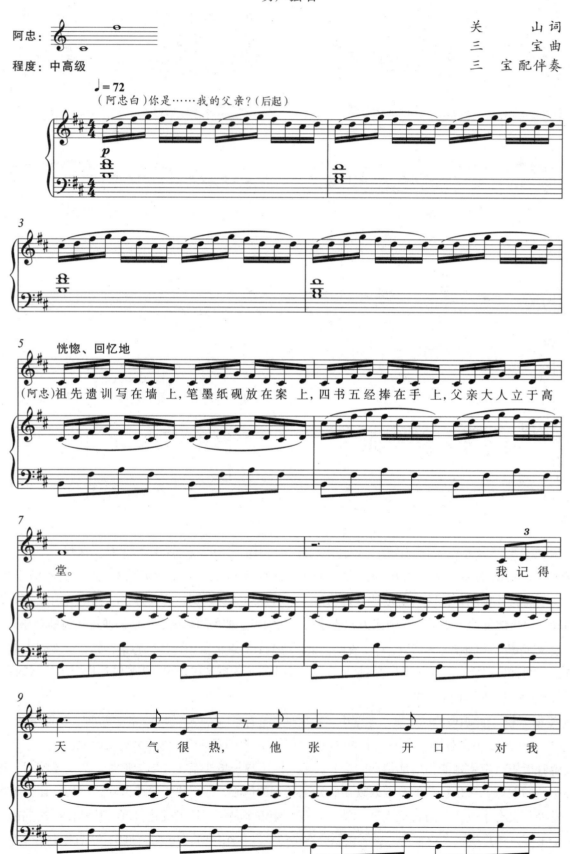

虎门销烟

情境分析 这是剧中阿忠的一首独唱唱段。"蓝莲花"是自打有鸦片以后的第一家烟馆。林则徐和郑莞生扮作烟客，找到阿忠。面对林则徐的询问，沉迷在鸦片带来的幻觉中的阿忠回想起自己曾经的意气风发，以及与倩娘的春风十里，迷迷糊糊地说出了石灰的来历。然而，石灰只是这销烟秘方的一半，另一半被藏在传承者的心里。林则徐再想追问，阿忠却什么也不说了，似乎陷入了昏迷。

人物形象 阿忠，28岁左右，与倩娘是夫妻，从前也是殷实大户人家的孩子，英俊潇洒，饱读诗书，才气过人，中过乡试秀才，曾有凌云之志，如今却变成了嗜烟如命、形容枯槁、恍惚迷离、轻如落叶、薄如扉纸的烟鬼。演唱时可用略带松垮的音色，用恍惚的语气体现阿忠此时萎靡、有气无力的状态，但仍要注意咬字清晰。

结构分析 全曲分为四段：第一段（1—21小节）描述阿忠回忆起祖先的严厉家训，当年的他是那么意气风发。第二段（22—44小节）描述阿忠想起当年祖父、父亲都因沉迷于鸦片而对其深恶痛绝，并费尽心思找到销烟秘法。第三段（45—61小节）描述阿忠的祖父、父亲都被"蓝莲花"毒害，家里充斥着堕落萎靡的气象。第四段（62—76小节）沉湎于吞云吐雾之时的阿忠，面对林则徐的询问已经陷入幻觉之中，他回忆起当年与心爱的妻子情投意合、如沐春风的情景。演唱情绪应有所改变，语气和节奏放慢，直至结尾部分。

春风十里

男女声二重唱

关　　山 词
三　　宝 曲
三　宝 配伴奏

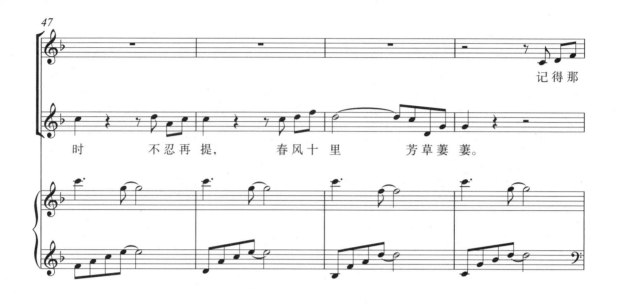
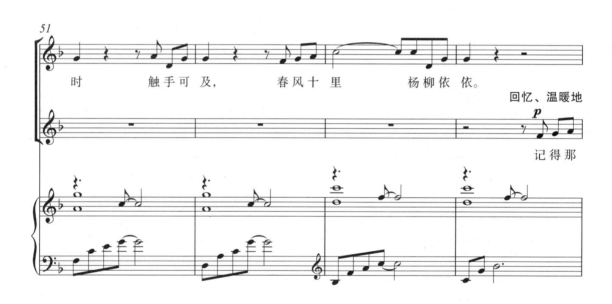
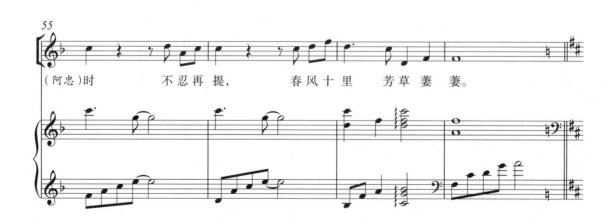

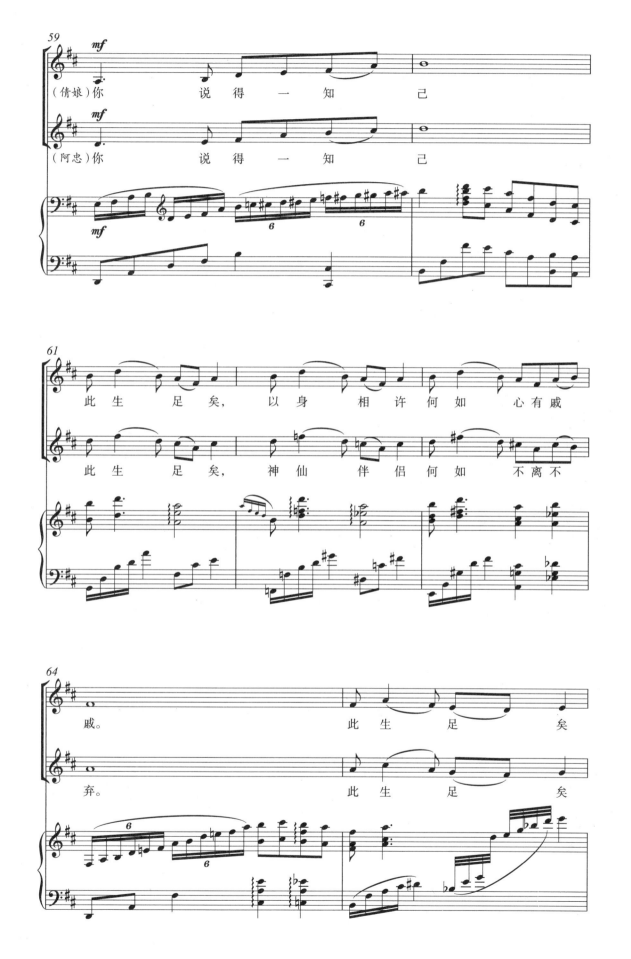

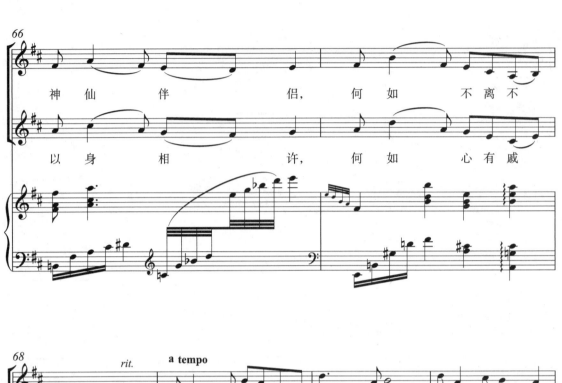
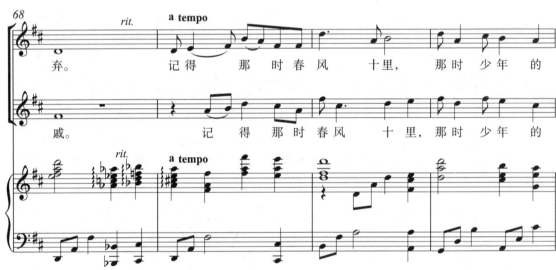
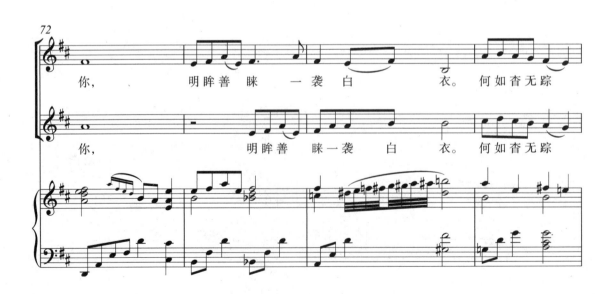

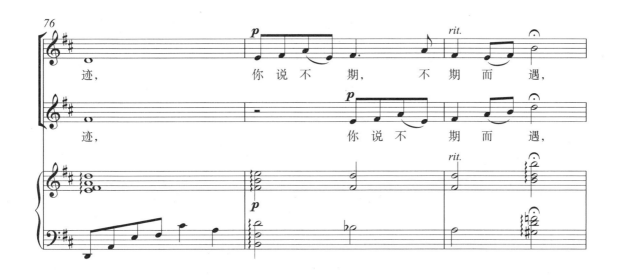

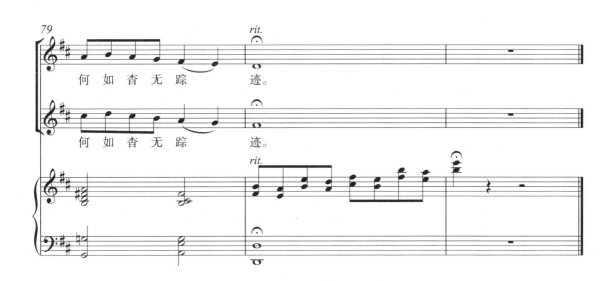

情境分析 这是剧中阿忠和倩娘的一首二重唱唱段，是阿忠和倩娘对过去的追忆，是倩娘与阿忠的爱之歌，也是全剧中最温暖的一首。剧中阿忠和倩娘是一对平凡夫妻，他们是因鸦片的毒害而没落毁败的无数家庭的缩影。爱是永恒不变的主题，阿忠和倩娘这对小人物的爱情故事，折射出当时鸦片盛行的时代背景和人生百态。该唱段改编自广东民间音乐《彩云追月》，经过三宝老师重新填词，既保留了原作的粤音风韵，又增添了诗意，生动形象地描绘出阿忠、倩娘往日的幸福恩爱、相敬如宾等种种美好，此段旋律在全剧中多次出现。

人物形象 倩娘与阿忠的人物形象详见《家当》《春风里》唱段。

结构分析 全曲分为四段：第一段（1—22小节）用了诗经的唱词，表现出阿忠与倩娘两人曾经的诗意和浪漫，要注意男女声部的配合。第二段（23—32小节）音乐转调，广东音乐元素融入曲中，轻松的粤音描写出小市民平凡生活的美好。第三段（33—58小节）是第一段的再现，进一步说明两人从前举案齐眉、恩爱美好的场景。第四段（59—81小节）是第二段的变化再现，音乐推向高潮，述说了一段相爱却不能相守的爱情。两人曾经幸福恩爱，但因阿忠吸食鸦片而落得家徒四壁，不得不面临生死离别的悲剧命运，让人扼腕唏嘘。

将死之人

男声独唱

关 山 词
三 宝 曲
三 宝 配伴奏

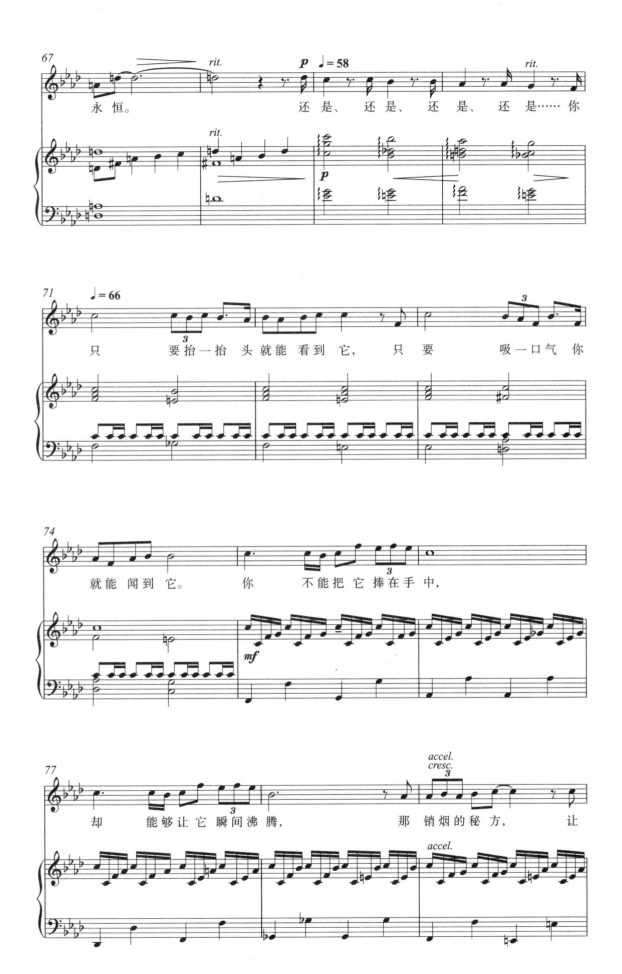

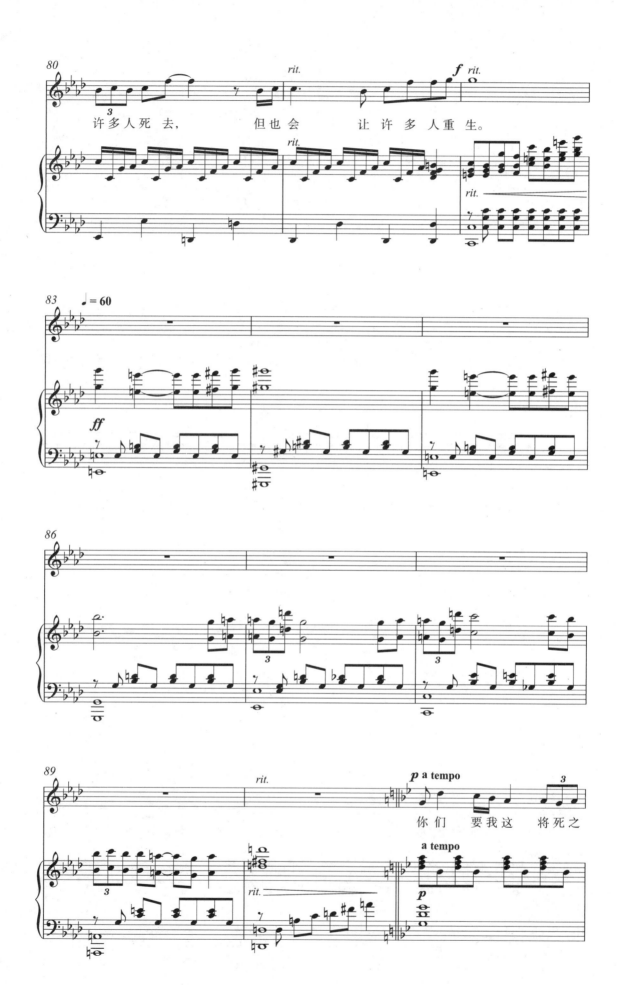

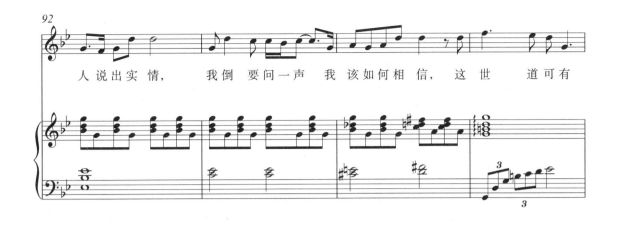

情境分析 这是剧中阿忠的一首独唱唱段。阿忠躺在倩娘的怀里，他深知自己是一个将死之人，也是一个失路之人。林则徐、郑莞生为即将死去的阿忠感到无限惋惜，也为这个知道销烟秘方的人即将离去感到无可奈何。可是能怎么办呢？尽管林则徐决心满满，但这么多年的鸦片侵蚀，几代人深受其害，真的就能改变吗？阿忠对于禁烟充满了怀疑和不确定，他在倩娘的怀里缓缓爬起来，用尽生命的最后一点气力，说完了自己最后的话。

人物形象 阿忠人物形象详见《春风里》唱段。

结构分析 全曲具有较强戏剧性，音域跨度大，共分为四段：第一段（1—33小节）分为两小段（1—17小节，18—33小节），旋律走向一样，调性不同。阿忠隐约感觉自己即将死去，突然变得清醒，他认为这世道每个人的命运都如此，似乎谁都逃不过，有气无力地继续着临死前的叙述。第二段（34—51小节）节奏型与音乐织体起了变化，表现出阿忠内心最后的波澜，情绪逐渐激动，阿忠在思考是否要在人生最后时刻，把销烟秘方留下来，让大家重生。第三段（52—90小节）音乐再次转调，倩娘使阿忠坚定了说出秘方的决心，阿忠强撑着用尽气力说出临终的话，情感细腻且饱满。第四段（91—99小节）阿忠奄奄一息，他对销烟秘方能彻底销烟、改变世道依然存疑。

海 水

男声独唱

关　　　山 词
三　　　宝 曲
三　宝 配伴奏

程度：中高级

情境分析　这是剧中阿忠跳海前的最后一首独唱唱段,有较强的戏剧张力。倩娘劝解阿忠要相信这一切终将改变,林则徐也承诺阿忠一定会取得禁烟的胜利,阿忠觉得终于等到了这位能救千万人于水火之中的林大人,他说"我安心了"。阿忠用他的死传递了销烟的另一个配方——海水,这也表明了临死前他对鸦片的痛恨,对彻底禁烟的渴望,也许唯有被海水浸泡,才能解除鸦片对他的侵蚀,让他解脱重生。那一刻,他站在"蓝莲花"的屋顶上,缓缓唱起《海水》。唱完,阿忠在恍惚之间纵身跃入大海之中,他终于干干净净地走了,林则徐终于明白了,又苦、又涩、又咸的海水就是那销烟秘方的另一半。林则徐和查理·义律在"蓝莲花"的门口相遇,查理·义律像吸食了大烟,身处迷幻中一样,描绘着大不列颠千年帝国的盛景。林则徐则如同一位先知先觉的贤人,向他预言了未来一百年大不列颠梦想的破灭。而郑莞生在他的新闻稿里介绍着阿忠用生命换来的销烟秘方:石灰和海水。

人物形象　阿忠的一生是不幸的,他的一生是混沌、无法自拔的悲剧性人生,亦是当时许多被鸦片侵蚀的不幸人生的缩影。阿忠人物形象详见《春风里》唱段。

结构分析　全曲分为四段:第一段(1—17小节)、第二段(18—23小节)、第三段(24—31小节)和第四段(32—40小节)。后面两段是前两段的变化再现,随着音乐转调,音乐情绪层层递进,阿忠在弥留之际有些恍惚,随后犹如回光返照般清醒,有着排山倒海之势,他用自己的死终于传递出销烟的另一配方——"海水"。演唱时,要注意以逐渐递进的方式表现人物情感。